中国画技法入门

U0130249

一学就会

写意松树画法

长江出版传媒

湖北美术出版社

作者简介

　　刘松岩（1927—2020），二十世纪四十年代就读于国立北平艺专，毕业于北京大学，北京市文史研究馆馆员。北京齐白石研究会顾问，北京大学校友书画会名誉顾问。

　　启蒙老师贾羲民，后为吴镜汀、溥松窗、黄宾虹、田世光、白雪石等先生入室弟子，专攻传统山水。数次为钓鱼台国宾馆和国务院机关事务管理局创作巨幅传统国画。

目 录

一、绘画工具与材料介绍 / 01

二、松树在山水画中的重要地位 / 02

三、用笔 / 03

四、运墨 / 04

五、松树枝干勾法 / 05

六、松树枝干表皮皴法 / 07

七、松树表皮皴后擦法 / 09

八、松树染墨法 / 10

九、松叶画法 / 11

十、松树设色法 / 13

十一、松树枝干与扇形针叶画法 / 14

十二、松树枝、干、叶画法 / 16

十三、扇形叶松树独棵及杂草画法 / 18

十四、扇形针叶露根松画法 / 20

十五、扇形针叶松树及垂藤、杂草画法 / 23

十六、三松鼎立画法 / 27

十七、临摹芥子园三松图 31

十八、松树的写生 / 34

十九、碧云寺松树写生 / 37

二十、小松树画法 / 39

二十一、静听松风 / 42

二十二、高松嫩柳及"介"字点杂树荒草组合画法 / 44

二十三、松、柳、夹叶杂树组合画法 / 47

二十四、松石图画法 / 50

二十五、排针叶松树及"介"字点、散笔点杂树、坡石组合画法 / 53

二十六、松柳双株、岩石、苔草画法 / 56

二十七、松、柳、点叶、夹叶四株相交及坡石组合画法 / 59

二十八、团扇松树画法 / 62

二十九、范画 / 64

中国历代咏松诗摘抄 / 74

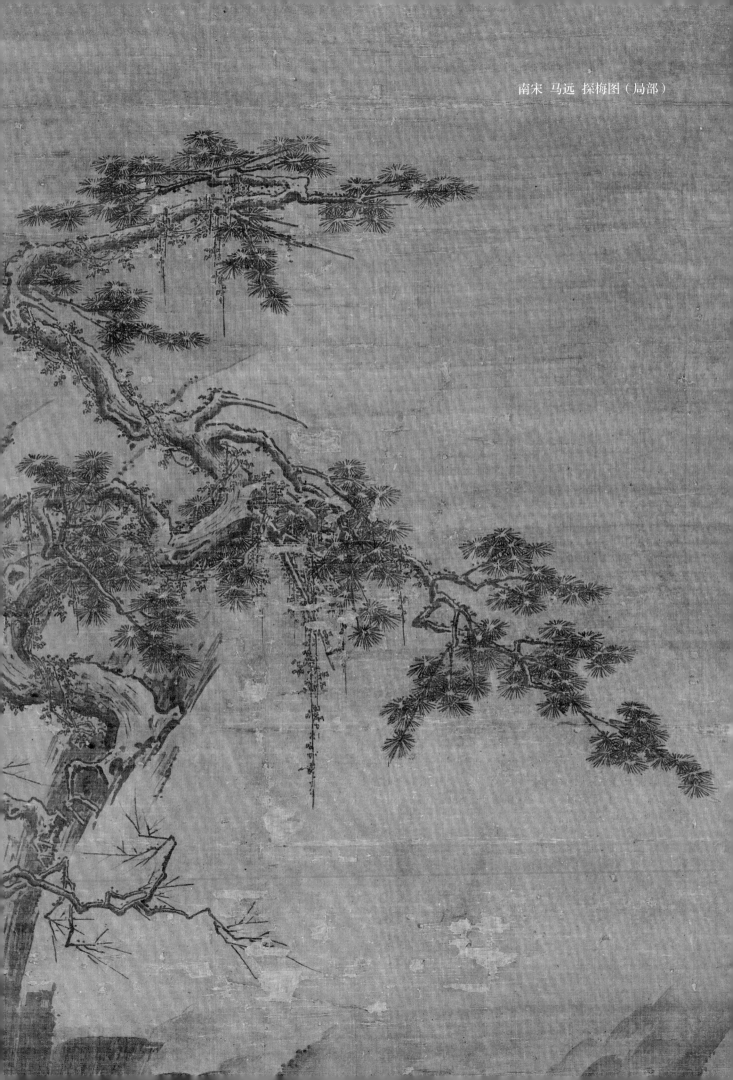

南宋 马远 探梅图（局部）

一、绘画工具与材料介绍

"工欲善其事，必先利其器。"画国画山水的树石，应准备的工具有：

笔：中国毛笔种类繁多，画树画石基本用两大类：第一类是硬毫笔，最好的是狼毫（鼬尾毛），其他为石獾、山马、猪鬃、紫毫（兔毛）笔。勾细线用狼毫，如衣纹、叶筋、大小红毛等；一般线条用山水画笔、书画笔等；皴、擦、点用山马、石獾等。第二类是柔毫笔，即羊毫笔，用于染墨、染色。总之，硬毫笔用于勾、皴、擦、点，软毫笔用于染。

墨：古人作画用墨锭在石砚中加水研磨出墨，现在为了省事，多用墨汁，但必须是书画墨汁，如"一得阁""云头艳"等书画墨汁。启功先生的习惯是将墨汁放在石砚中加清水，然后用油烟墨锭研磨至浓黑。（先用笔蘸墨，在宣纸上画线，以不灰、不洇、顺畅流利为度。）

纸：书画用纸统称"宣纸"，产地为安徽泾县，古称宣州。现在全国产书画纸的地方很多，如四川夹江、浙江富阳、广西都安等地的书画纸，以及浙江、河北迁安的皮纸等。宣纸分为生宣、熟宣和半生半熟宣多种，生宣纸洇，适合意笔画，熟宣纸即矾宣纸适合工笔画。初学国画者以半生纸为宜，不必求贵求好。

颜色：国画用中国画颜料。旧时用姜思序固体颜料，用时加水泡化；原料多为矿物、植物，质高价昂。现在多为锡管、塑料管装的合成颜料，但不同于水彩、水粉颜料，使用方便、价格低廉，虽不尽如人意，但适合初学者。

其他：笔洗、色盘、色盒、镇纸、画毡，这些都可在画店买到，也可用家用瓷器、塑料器皿代替。调色用具必须白色，以便于辨识调出的墨与色的深浅度。画毡因垫在宣纸下面，纸一湿毡色就显露出来，必须用白色的。

此外，如果能坚持长期作画，可购置较大笔筒。作大画用大笔，小画用小笔，笔多了最好放在笔筒中，笔头朝上，通风晾干，以免被蛀。用秃了的旧笔不要丢弃，画山水时有用（笔头脱掉可用万能胶粘，秃尖笔可用来点散笔点）。临摹阶段过后，要写生，到时再准备速写本或白纸本。

二、松树在山水画中的重要地位

　　学山水画必先学画树，画树先画枯树，画有叶的树先画松树。松树在山水画中占有重要地位，原因有两方面：一是松树挺拔多姿，适于放在最显眼的位置；二是松树长寿耐寒，是不惧困难的象征。古人把松树比君子，比寿星，比勇士。松、竹、梅称"岁寒三友"。松树常与高士并列，如"松阴高士"；与鹤一起，寓意"松鹤延年"等。

元　赵孟頫　双松平远图（局部）

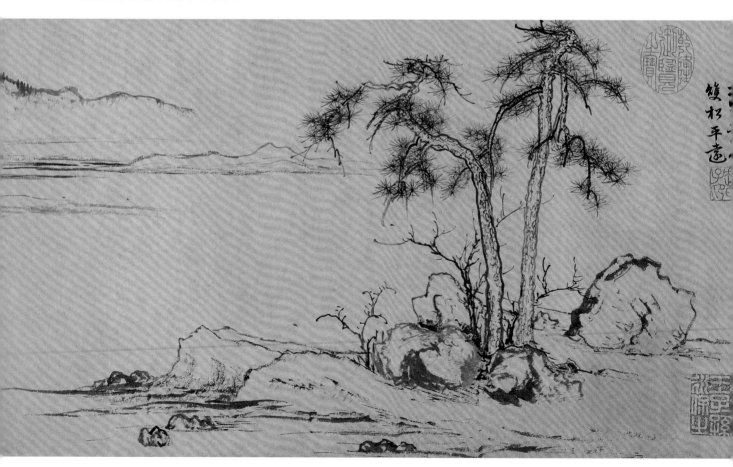

三、用笔

　　中国绘画与西方绘画最大的不同点是笔墨，国画强调笔墨，诗书画印四结合是国画的特点，更是国画的灵魂。国画强调以书法入画，可以说是"写"出来的，所以要注重笔下的功夫。以书法入画不是生搬硬套，而是把书法的运笔灵活运用到笔端，线条要活而有力，避免像圆珠笔勾画出的无变化笔触。

　　运笔有中锋、侧锋、顺锋、逆锋，有圆转、方折等形式，每笔都包含起笔—运笔—收笔的过程。

　　中锋即正锋，笔要垂直于纸，以笔尖着纸为主；侧锋则将笔管倾斜，甚至放倒，用笔尖的一侧直至用笔肚的一侧着纸；顺锋是笔杆略在前、笔锋略在后地拖行；逆锋如逆水行舟，笔尖戗着向前行笔，使笔触粗壮有力，涩而不滑。每一笔画起笔和收笔都顿，则笔道两头大，中间细，如画竹节；虚起虚收则两头尖，如勾水纹。顿笔在前面即藏锋起笔，顿在后即回锋收笔，虚笔即露锋。

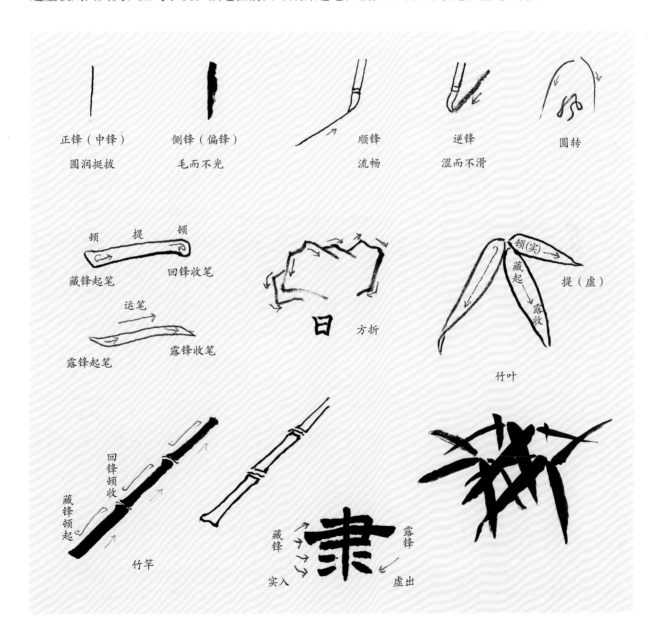

四、运墨

国画要求"墨分五色"，以墨代色。所谓五色只是概数，从浓到淡，不止五色，应灵活运用。焦墨指最浓的墨，随水的增加，愈来愈淡，直到浅如清水。水墨画全部用墨，不用色。

生宣纸吸水，水多则洇，谓之墨晕，别有情趣，但控制不好，就会洇得一塌糊涂，因此要多试验练习。

焦墨法：全用焦墨作画，以疏笔与密笔分浅与深。

泼墨法：用大笔蘸墨与水，一气呵成，水墨淋漓。

破墨法：先用淡墨，后加浓墨，将淡墨晕开，即浓破淡；如先用浓墨，随即加淡墨晕开，即淡破浓。泼墨与破墨结合，如果运用得好，就会产生无穷变化，甚至会有意想不到的效果。此种技法很难，要有深厚的基本功和对国画美学有一定认识后再尝试。初学者只需知道此种技法，在点树叶和画山石时会用到。

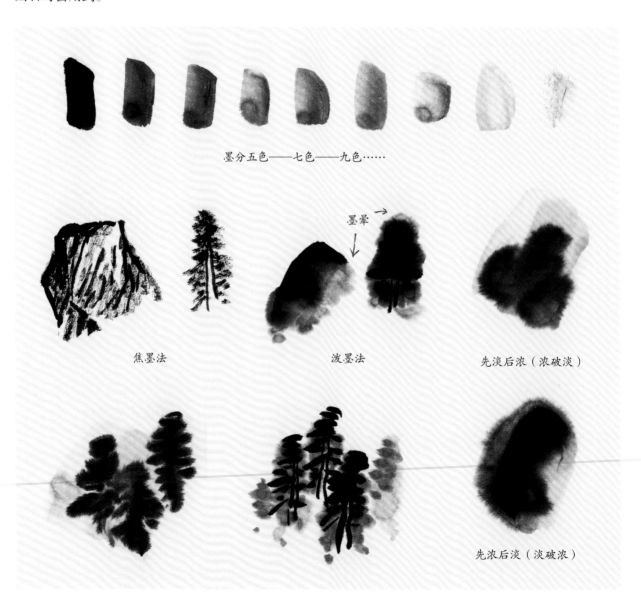

墨分五色——七色——九色……

墨晕

焦墨法　　　　　　　泼墨法　　　　　　　先淡后浓（浓破淡）

先浓后淡（淡破浓）

五、松树枝干勾法

　　松树结构特点：平地上的松，挺直高大；岩石、悬崖上的松则盘曲如龙蛇。大枝多向下斜出，小枝多向上。特别要注意：从树干出枝，接合处不要有插筷子的感觉，要像手掌的虎口，圆而勿直。

　　"勾"指勾画轮廓线，运笔与写毛笔字相通，中锋为主，线条粗壮处，可结合运用一些侧锋笔触。

　　历代传世山水画中，多数都有松树，有的在近景中，树身高大，占重要位置；有的穿插在中景之间；有的在远景中成排出现。

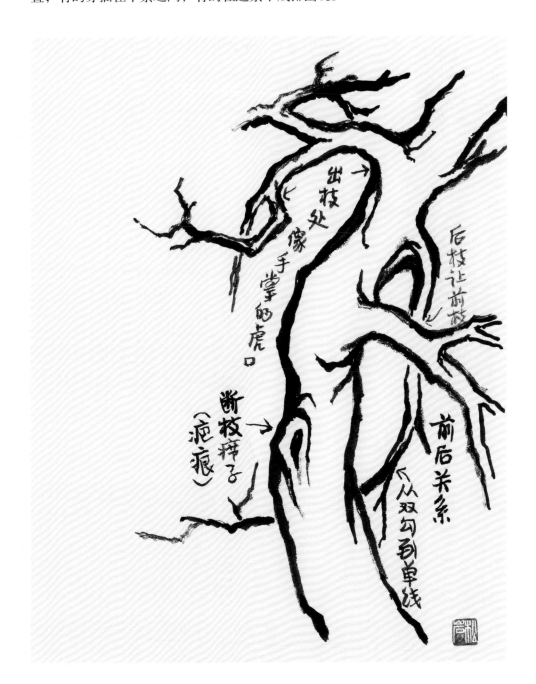

　　山水画的透视关系是：近实远虚，近大远小。因此近景松树要画得实，结构稳重结实，以焦、浓墨为主，从树身到枝杈，要有来龙去脉，前后穿插，左右平衡。有虚有实，有长有短。从根到梢，从干到枝，由粗到细，变化合理。忌忽粗忽细，互不衔接，杂乱无章。在中景中的松树，略淡于前景，枝叶从简，不可超过近景树。而远景中的松树，用墨更淡于中景树，只画出大形即可，不必刻画入微。

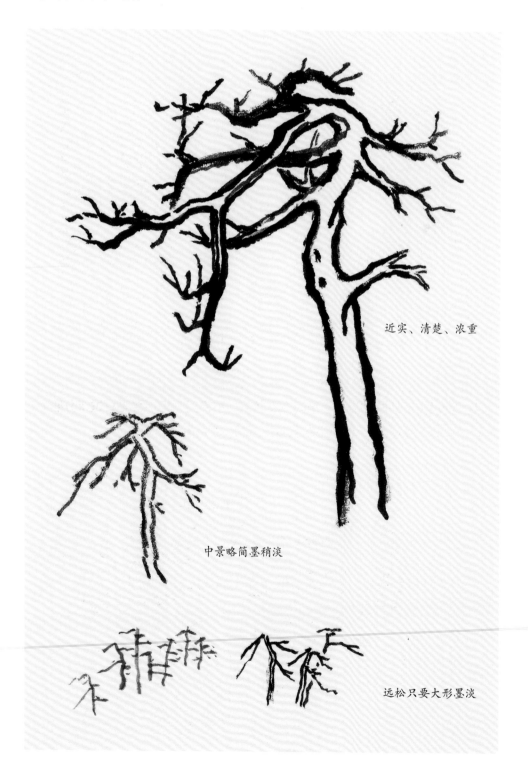

近实、清楚、浓重

中景略简墨稍淡

远松只要大形墨淡

六、松树枝干表皮皴法

"皴"是国画的一项重要技法，尤其山水画，皴法多种多样，能表现不同的物象，还是不同画风的重要标识。

松树表皮纹理与其他树明显不同。一般树皮多为条纹，松树则是近似圆圈的皮纹。松的树龄较长，百年老松树的树皮像鱼鳞，有的老皮可以揭开。

皴松树皮的纹理用干笔半侧锋，皴线似圆不圆，宁毛勿光。

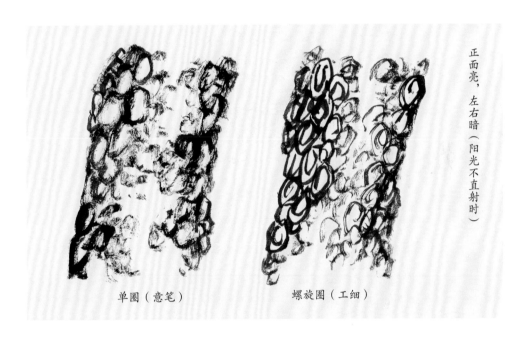

单圈（意笔）　　　　　　　螺旋圈（工细）

正面亮，左右暗（阳光不直射时）

为了表现树干的圆柱形体，皴时左右较重，中部轻，但不要黑白过于分明。树身有断枝留下的疤痕，受光面皴时留出空白，露根处也要少皴留白。

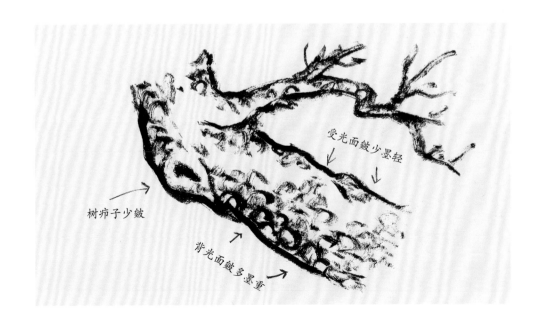

树疖子少皴

受光面皴少墨轻

背光面皴多墨重

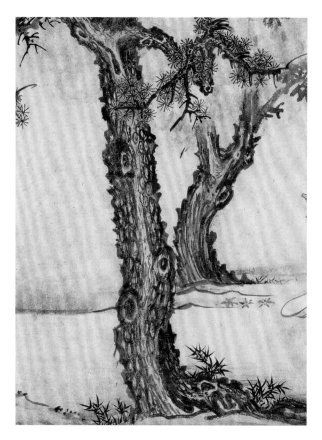

宋 张激 白莲社图（局部）

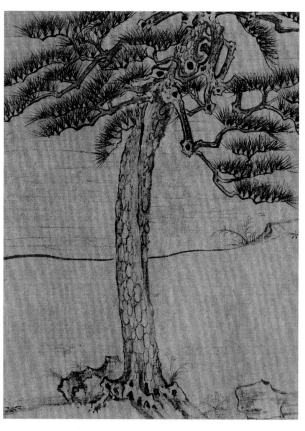

宋 佚名 莲社图（局部）

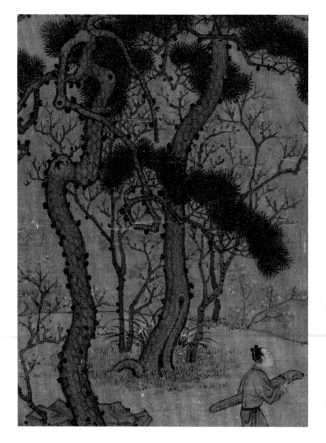

宋 佚名 松阴策杖图（局部）

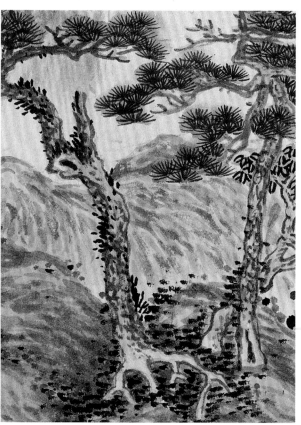

明 沈周 四松图册（局部）

七、松树表皮皴后擦法

"擦"是皴的辅助。皴是线条，虽不像勾那样明显，但也不够含蓄，因此用擦笔辅助，以追求"毛"（粗麻）和苍茫的质感。

皴后的擦，墨色比皴略淡，水分略少，用笔更偏，执笔几乎手心朝上，手背贴近画纸，笔杆接近放平，全用笔肚着纸，行笔稍快，按皴的运笔方向及皴的范围"扫"。

擦的干笔道如纱如雾。擦笔忌重复，如果当时重复擦，笔墨必然多而洇，就没有毛与粗麻的效果，是擦的失败。擦看似简单，但技法难掌握。必须在废纸上多练，水、墨与行笔速度掌握好再往画纸上擦，宁可不够，不可过多。不够时，可以晾干再擦。如果笔湿、墨重又行笔慢，就会"染"成一片湿墨而缺乏树皮的质感。

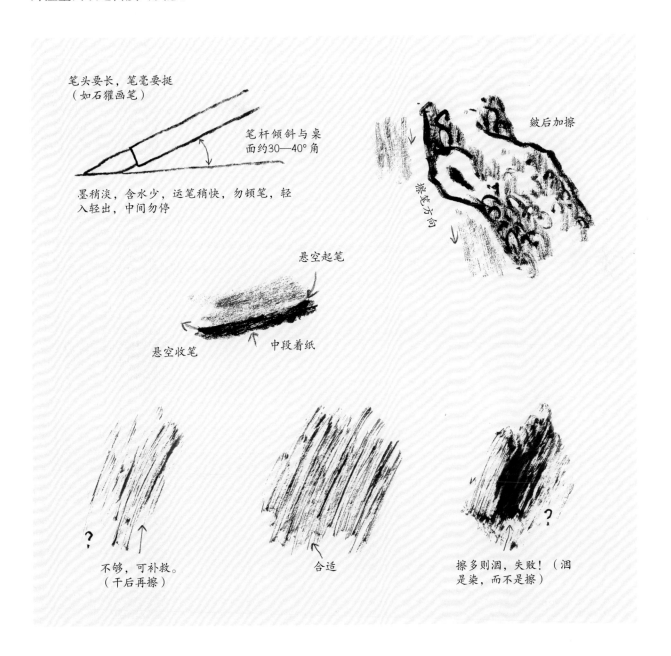

笔头要长，笔毫要挺
（如石獾画笔）

笔杆倾斜与桌面约30—40°角

墨稍淡，含水少，运笔稍快，勿顿笔，轻入轻出，中间勿停

皴后加擦

擦笔方向

悬空起笔

悬空收笔　中段着纸

不够，可补救。
（干后再擦）

合适

擦多则洇，失败！（洇是染，而不是擦）

八、松树染墨法

画松树的步骤是：一勾，二皴，三擦，四点，五染。

勾是以线造型，按树形勾出枝干轮廓及小枝的单线。

皴是画出树皮纹理。

擦是用干笔侧锋扫出树皮的粗麻质感。

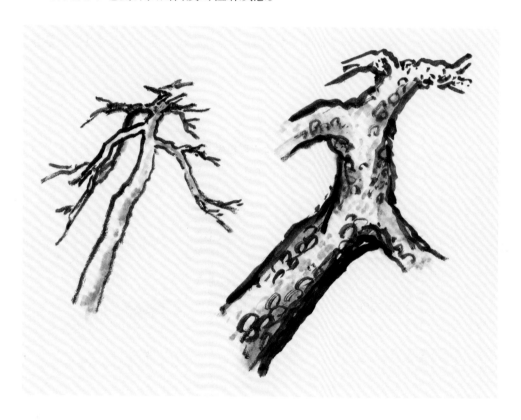

点是用笔墨点朱出的圆点，以表现树叶或青苔的形状。枝叶和草虽不是点，也放在点的技法范围内。

染是水墨画的最后一个步骤。染指用水墨的浓淡表现枝干的明暗，或表现树叶厚度及色的深浅。

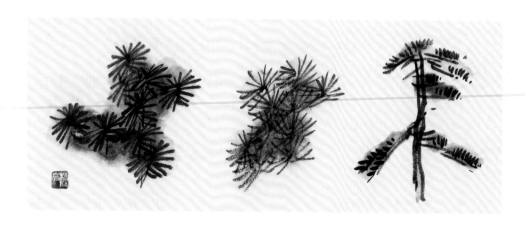

九、松叶画法

　　松树有很多种，形态不同，树皮纹理不同，树叶也有不同的形状。历代画家画松树较多，各人有各人的风格，所以，即使同一树种，表现在画面上的技法风貌也不同。如宋人、明人多画车轮形松针，元人多画折扇形松针，明清一些隐逸派、豪放派画家则多逸笔草草，点到为止，不求形似。

　　学山水画应多看名画精品，兼收并蓄，丰富自己的绘画知识，提高自己的功力。但在画山水画时，一幅画中不要同时出现多种画法，应保持风格的统一。

　　松叶如针，形状与其他树叶大不相同，画时要用尖锋硬毫笔（如大小红毛、大小蟹爪、叶筋笔、衣纹笔等）。

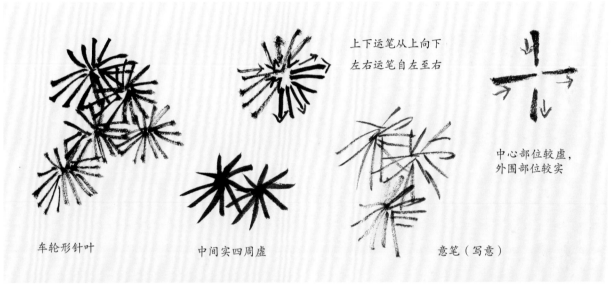

车轮形针叶　　　　　　中间实四周虚　　　　　　意笔（写意）

上下运笔从上向下
左右运笔自左至右

中心部位较虚，
外围部位较实

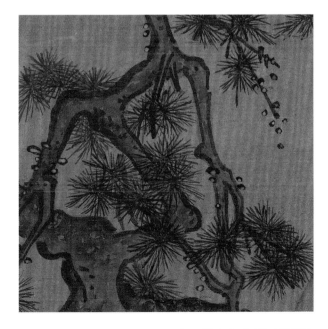

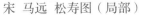

宋　马远　松寿图（局部）

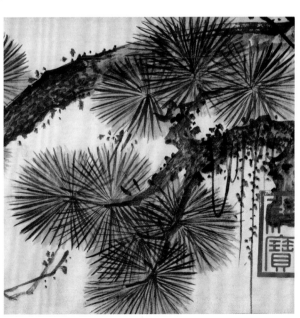

明　朱瞻基　万年松（局部）

折扇形针叶

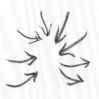

左边向右运笔
上边向下运笔
右边向右运笔

周边虚尖，中间实

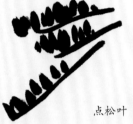

点松叶

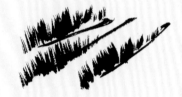

散笔松叶（笔头搽扁，笔毫铺开）

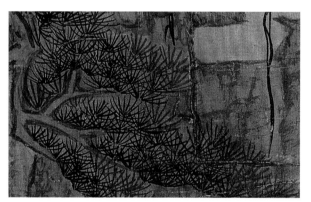

明 文征明 云壑观泉图（局部）

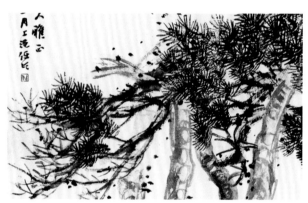

清 任伯年 听松图（局部）

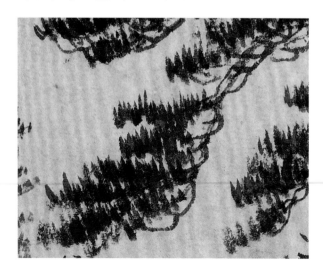

元 黄公望 富春山居图（局部）

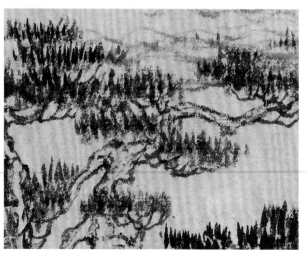

元 黄公望 富春山居图（局部）

十、松树设色法

松树经过勾、皴、擦、点（包括叶与苔）及染墨就已是水墨画，可以不设色，如果设色就成彩色画。

设色如只用淡彩，就是"浅绛"。"绛"本指红色，浅绛指以淡赭石为主的设色。可以略加淡花青、淡草绿等色。

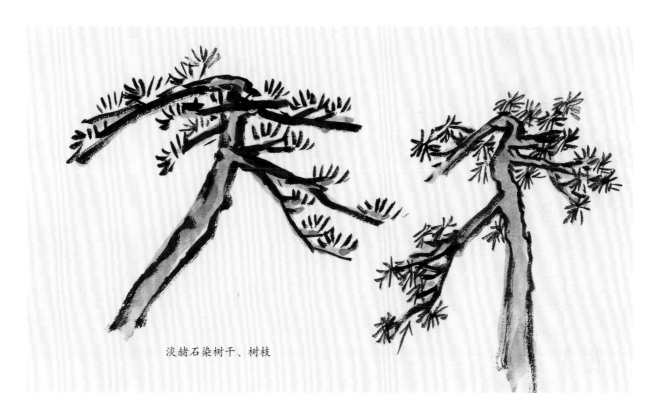

淡赭石染树干、树枝

松树设色简单：树身、树枝用淡赭石；树叶染淡花青或螺青（即墨青，淡花青加淡墨）。如果是嫩叶，可染草绿（即汁绿，淡花青调淡藤黄）。注意调绿色时青要稍多，黄稍少，调出的草绿色要偏于青，不要偏于黄。

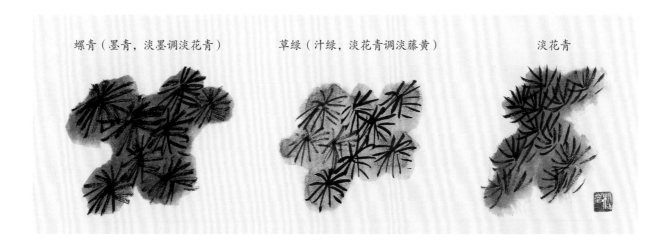

螺青（墨青，淡墨调淡花青）　　　　草绿（汁绿，淡花青调淡藤黄）　　　　淡花青

十一、松树枝干与扇形针叶画法

这是一幅局部放大的松树，树干、树枝较清晰，穿插的来龙去脉非常分明。

勾线时前枝浓重，后枝浅淡。从双勾到单线的粗细变化一目了然。树身正面亮，左右暗，树疖子（断枝）处比较亮，立体（圆柱形）感表现突出。

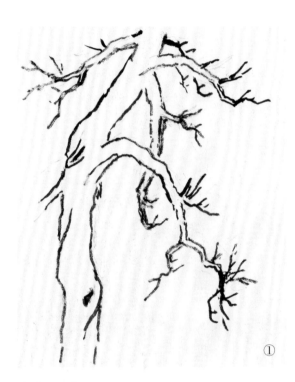

①

步骤一：勾。

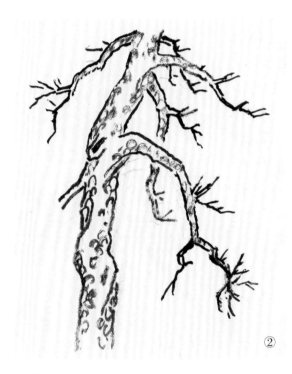

②

步骤二：皴。

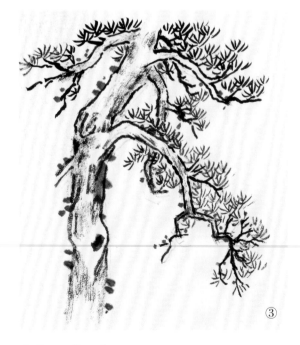

③

步骤三：擦、点。

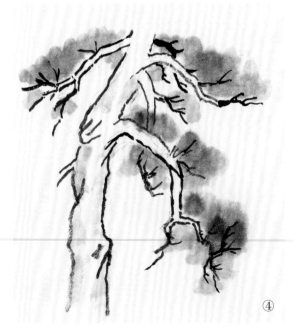

④

步骤四：染。

古代画家多不重视光感、立体感，而重视笔墨；西方画家强调光感、立体感，但不追求笔墨。近代有些中国画家只知片面地"跟国际接轨"而轻视传统笔墨。适当吸收外来文化是应该的，但要重视传统，学国画要以临摹为基础。

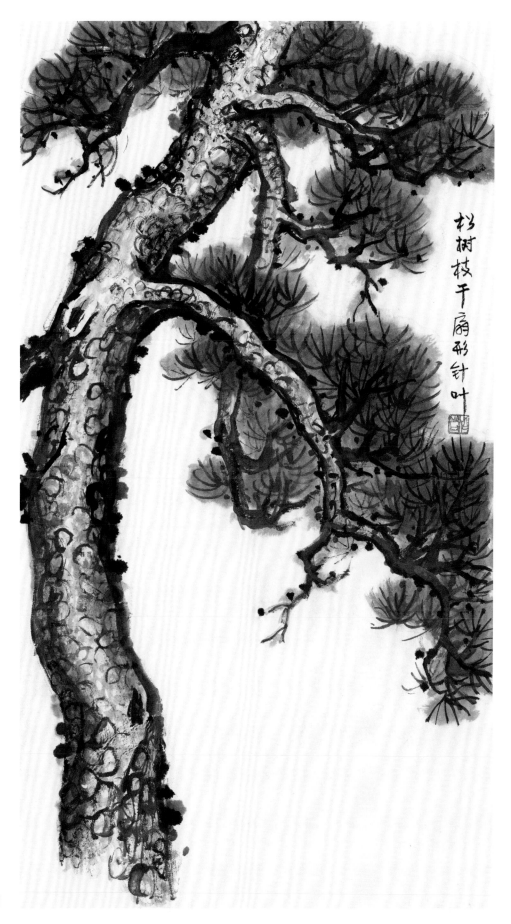

松树枝干扇形针叶

完成图

十二、松树枝、干、叶画法

松树枝、干、叶局部，加上题字盖章，就能成为一幅完整的作品。历代画家画这样的作品很多，用于抒发个人志趣，或祝寿及赞颂受赠者光明磊落。

此图经过勾、皴、擦、点（针叶也属于点叶步骤，点苔也是）、染墨、设色、题字、用印全部工序。

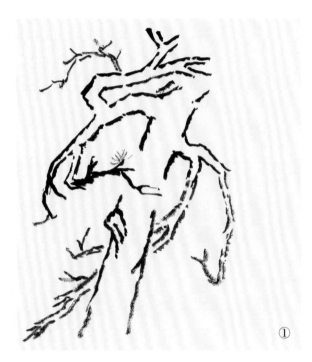

步骤一：勾。

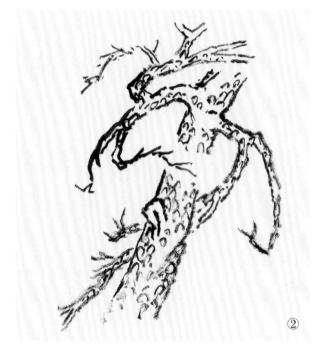

步骤二：皴。

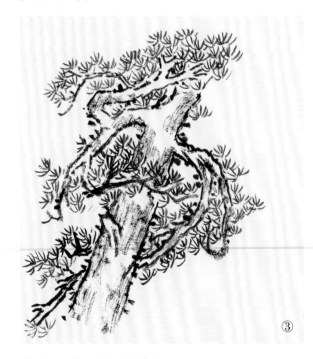

步骤三：擦、点（叶苔）。

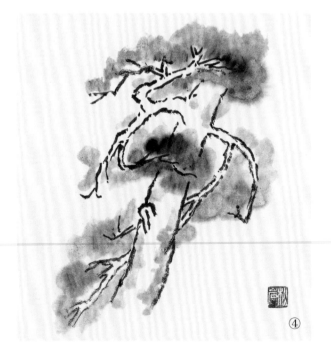

步骤四：染（淡墨）。

树身用淡赭石，正面
受光处更淡，针叶和苔点
用墨青，水分稍大，从每
组中心开始向外扩散，染
到七八成，水分自然晕到
边缘，形成内部浓重、周
边轻淡的自然变化。如果
染到十分满，则会洇到墨
线以外。

题款在全幅画中空白
较大处，用两方印章：上
为姓，下为名（如果一方
印章包括姓与名也可以单
用）。右下角落款，则左
上角可盖"闲章"（此处
闲章为"不入时人眼"，
摘自宋代大画家李唐"早
知不入时人眼，多买胭脂
画牡丹"诗句）。

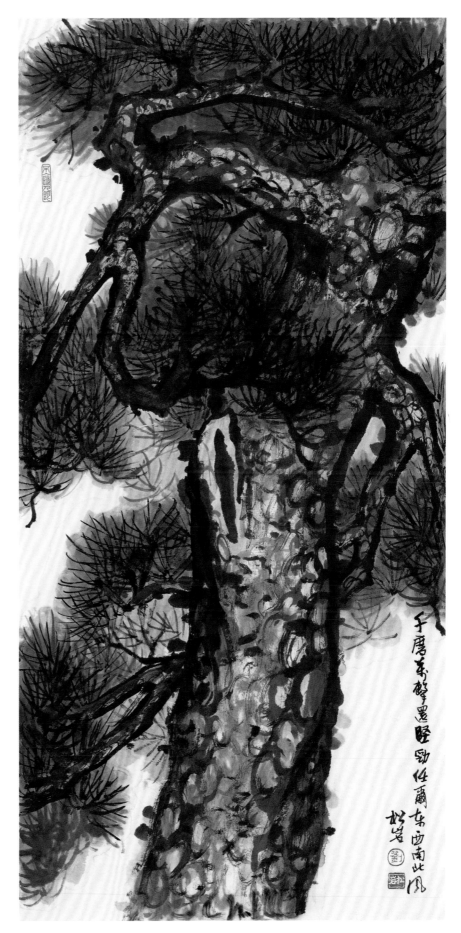

完成图

十三、扇形叶松树独棵及杂草画法

　　折扇形针叶松树整棵树，可以单独成画，也可以作为山水画中的要素，但要注意构图。此图树身偏斜，但整体平衡，上部向左而顾右，下部一枝伸向右下，使左右呼应。左上角空白，可以题款，右下角画杂草，以为犄角之势。

　　杂草有直有曲，稍向左倾，表示有微风。

　　树的枝干染赭石，树叶染墨青，杂草染墨绿（花青加藤黄调淡墨）。

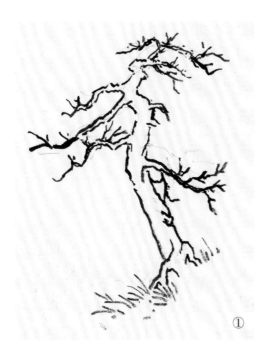

①

步骤一：勾。

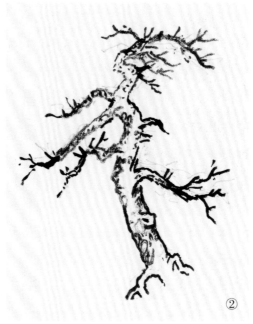

③

步骤三：擦、点。

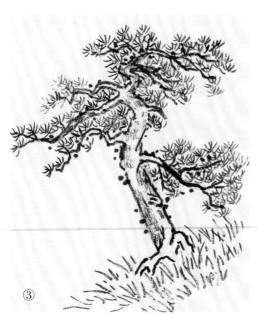

②

步骤二：皴。

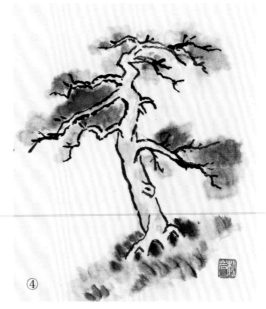

④

步骤四：染。

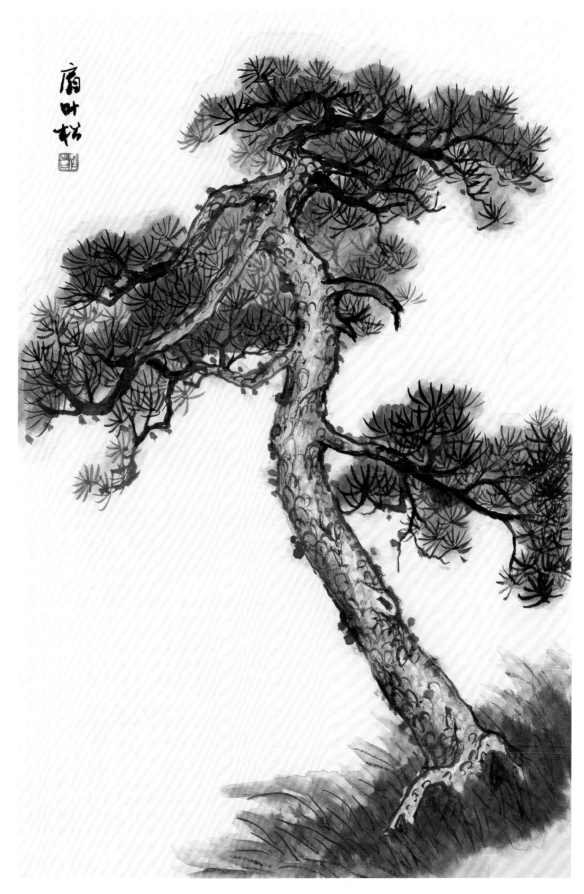

完成图

十四、扇形针叶露根松画法

松树树身较直，略向左倾，左枝长而叶少，右枝短而叶密。

树根部分外露，很多名画的松树根部往往露出地面。尤其在山根土坡处，由于雨水冲刷，水土流失，致使树根外露。松树根部较大，深入土地并向四周延伸，所以稳而牢固。

这幅画，树身基本在右半部。树头在中间，树身斜向右下角，略有曲折。左边最长大枝向左下直垂，长度不短于树身的二分之一，与树身呈"人"字形。

为取得画面左右的均衡，右下角树根外露，周围杂草丛生。题款在右边，紧靠右下角的草丛。

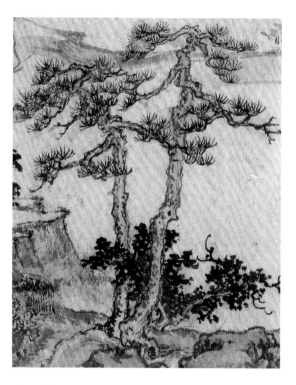

元 王蒙 溪山风雨图（局部）

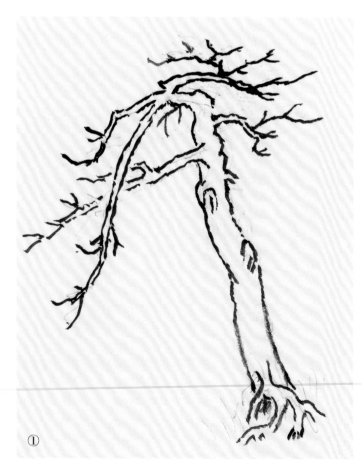

①

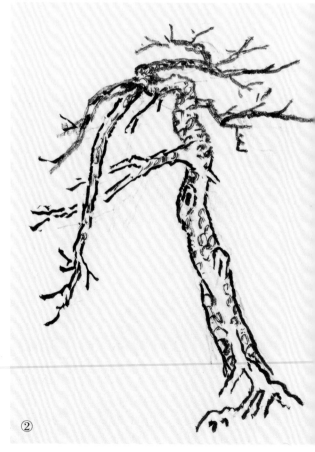

②

步骤一：勾。

步骤二：皴。

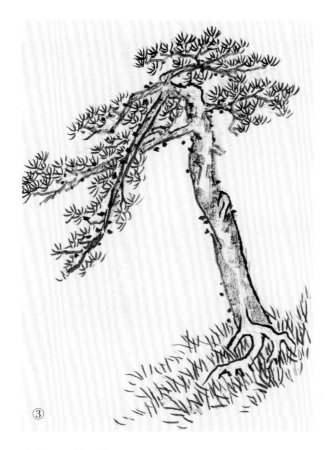

③

步骤三：擦、点。

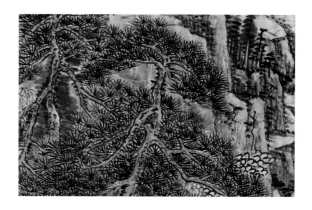

清 王昱 山水（局部）

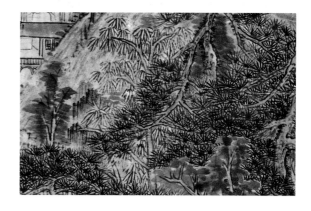

清 王昱 山水（局部）

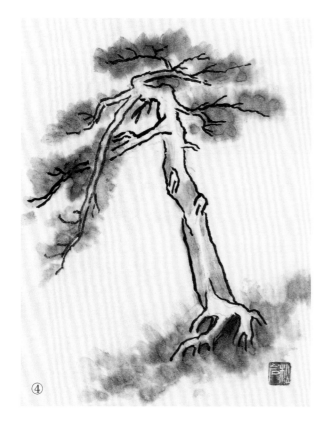

④

步骤四：染。

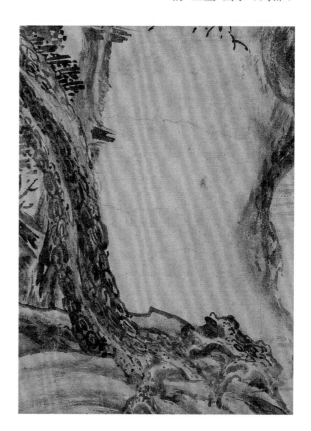

宋 张激 白莲社图（局部）

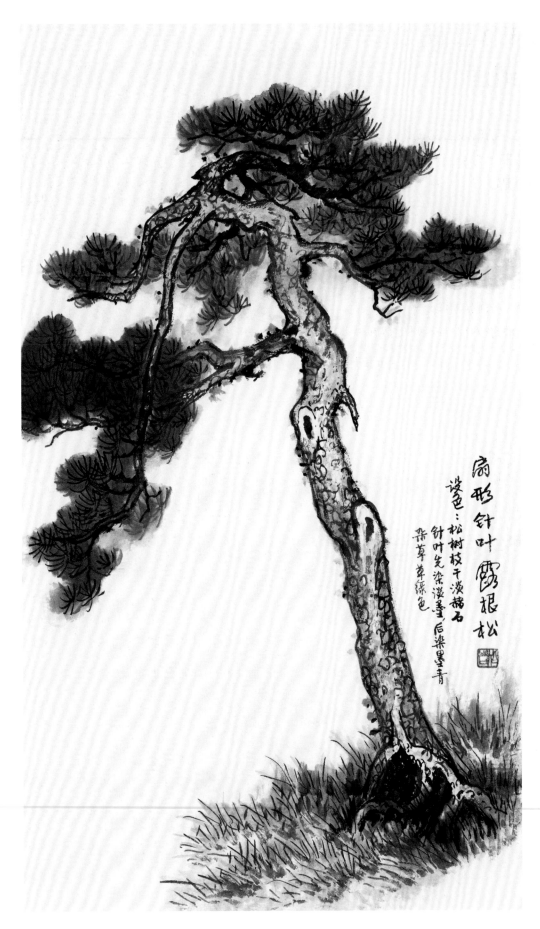

扇形针叶露根松

设色：松树枝干淡赭石
针叶先染淡墨，后染墨青
杂草草绿色

十五、扇形针叶松树及垂藤、杂草画法

　　此松枝繁叶茂，前后左右出枝，树身有藤本植物盘绕。谚云："藤萝绕树生，树倒藤萝死。"山水画中藤本植物不一定是藤萝。画中垂藤多为点缀，不必过分强调。

　　构图为大松参天，树身下部基本在中间，树头略向左倾，如伞盖，此种松多生长于地阔土厚之处。在山水画中多为主树。

　　左侧枝垂叶少，右侧枝繁叶茂。

　　为了与左边低垂的枝叶呼应，题款放在右上角。

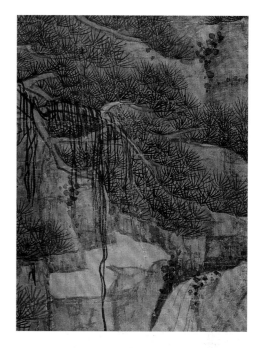

明　文征明　云壑观泉图（局部）

①

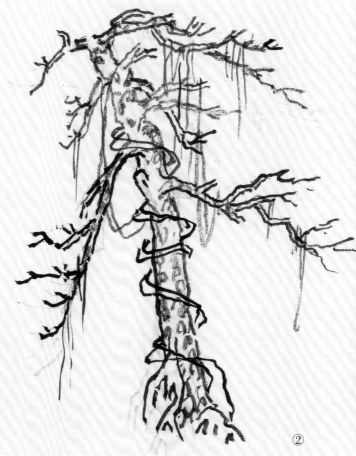

②

步骤一：勾。

步骤二：皴。

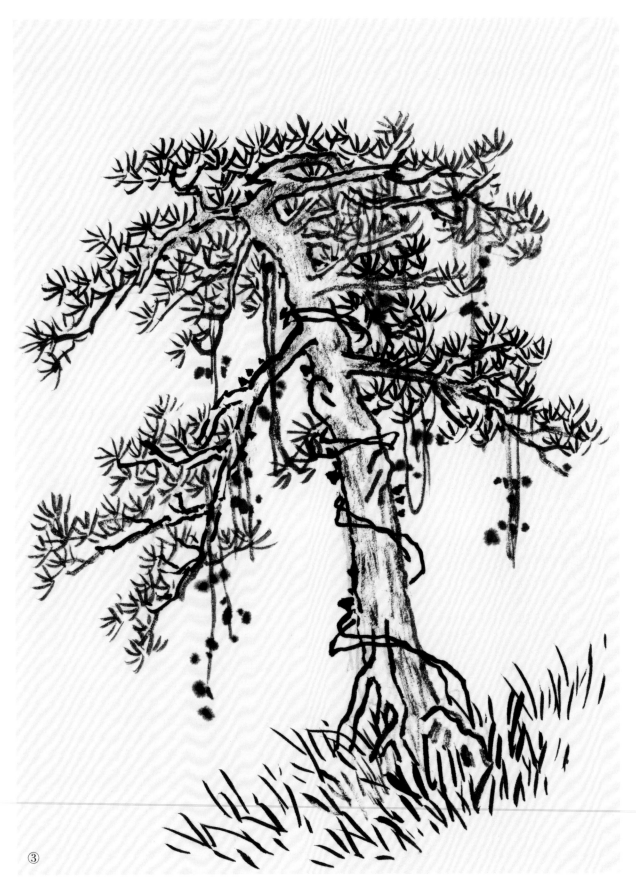

③

步骤三：擦、点。

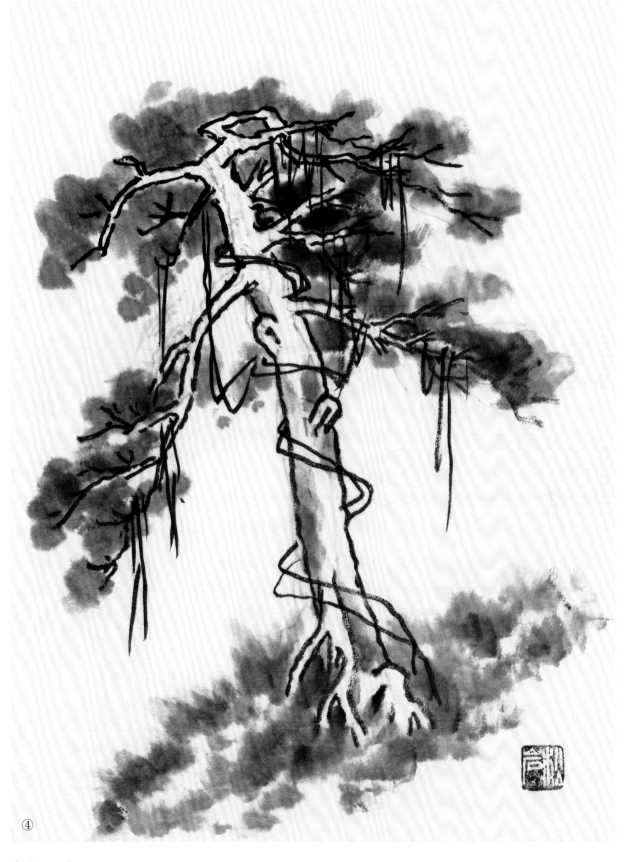

④

步骤四：染。

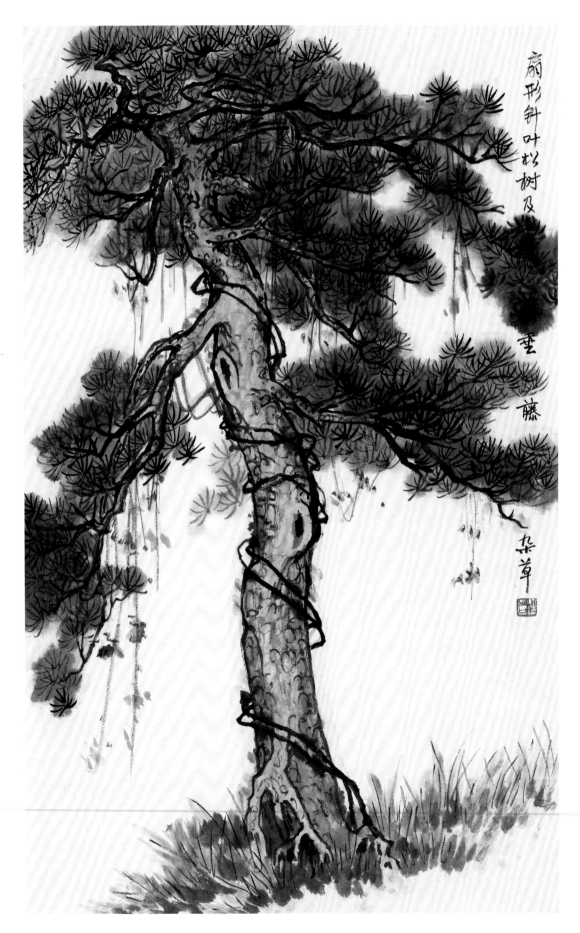

扇形斜叶松树及紫藤杂草

完成图

26

十六、三松鼎立画法

多株松树在一起时，同是一种树，如不加以区别，就分不出前后关系。因此在笔墨的运用上要有不同的安排。

以三株为例，最前边的一棵，勾线粗壮，用浓墨，松叶加密；左边是第二株，线条相对细一些，墨稍淡；右边是第三棵，线条稍干一些，松叶稀疏一些。但第三株墨色不要过淡，原因之一是三株距离近，不能相差过大；二是如果后面还有远景，前景过淡则远景便无法描绘。

树的间距应有大小之分，不要均匀摆放。高低、斜正、曲直均要避免雷同。

设色，前树花青调墨稍多，为墨青色；中树淡一些；后树则只用花青，不再调墨。枝干的赭石色亦应注意分深浅。

几棵树在一起时，如在同一平面上，一般看树根的高低，低者为前，高者为后。此图未画根，而作虚化处理，同样按高低区分，干低者为前树，高者为后树。

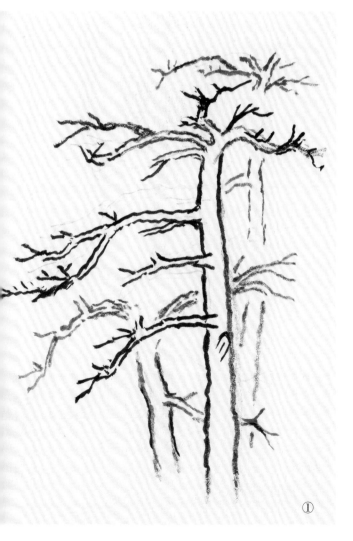

①

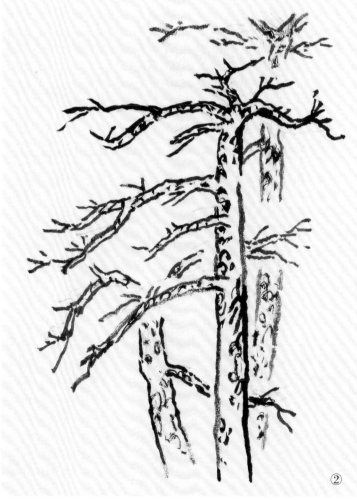

②

步骤一：勾。

步骤二：皴。

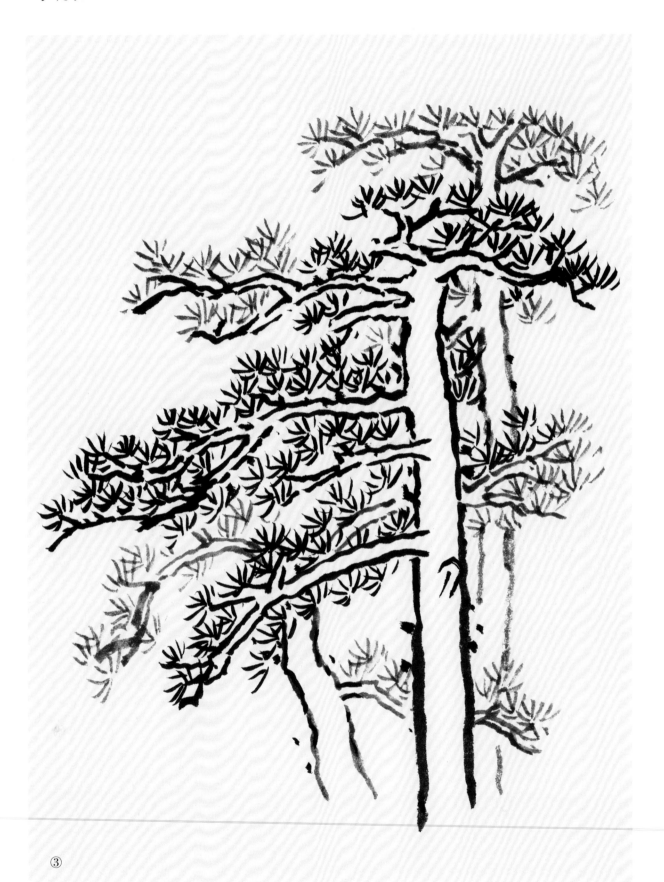

③

步骤三：擦、点。

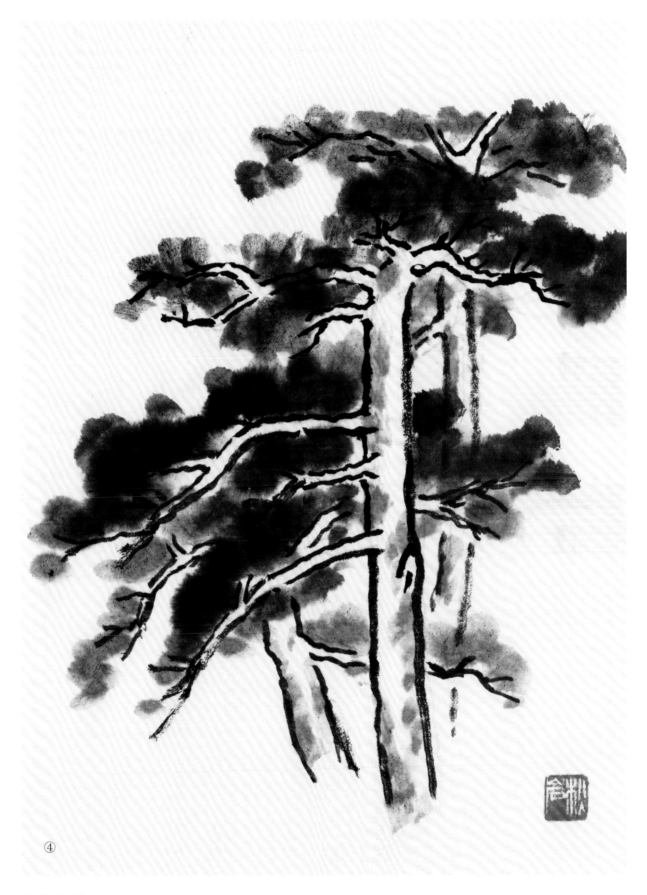

④

步骤四：染。

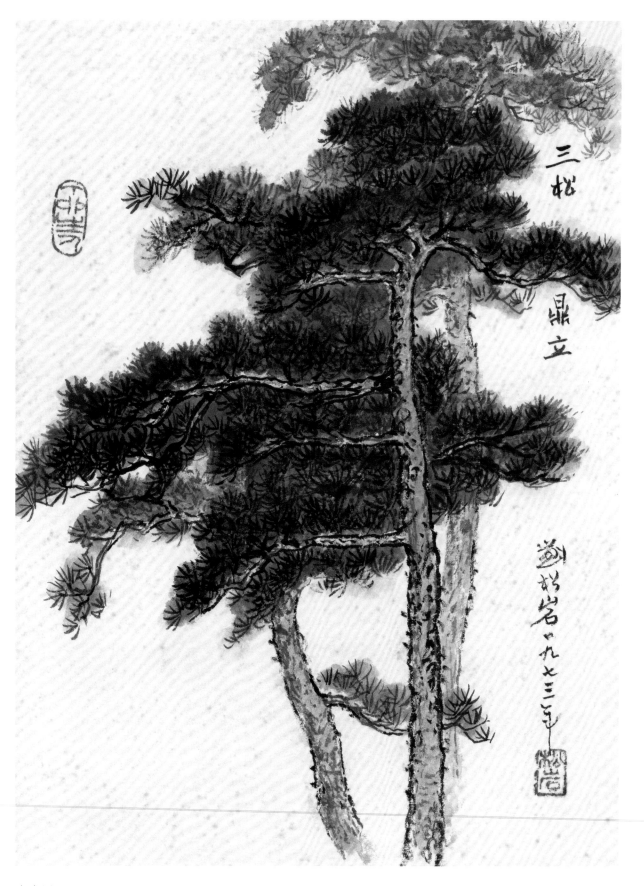

完成图

十七、临摹芥子园三松图

学国画要经过三个阶段：第一阶段是临摹，第二阶段是写生，第三阶段是创作。

临摹古称"师古人"，即以古人为师。中国绘画历史悠久，历代画家积累了丰富的经验，创作了大量的作品，传承了不同流派、不同风格的技法，这都是宝贵的文化遗产，后人应该很好地继承并发扬光大。

临摹前人作品，就是把前人的经验拿来我用，这是最便捷的事，如果忽略这点，只靠自己去摸索，那不知要花多少时间和精力且未必成功。

本书的前半部分目的在帮助初学国画的人熟悉临摹的步骤方法。因为成品画都是经过这些步骤完成的作品，初学的人不知从何处入手。

《芥子园画传》从清代至今，一直是影响最大的绘画教材，最早是木刻本，只能表现勾、皴、点，而无法表现擦与染。这里选的三松图，将步骤补齐，供临摹此种版本画册时作为参考。

关于临摹古人作品的问题，本书后面还要详细讲述。

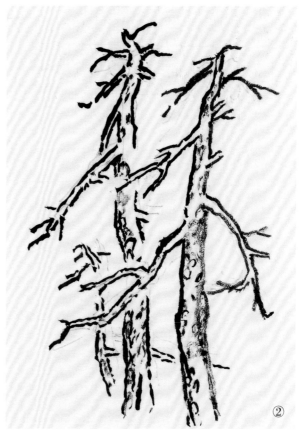

步骤一：勾。

步骤二：皴。

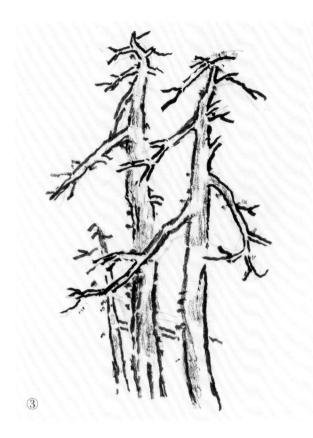

③

步骤三：擦、点。

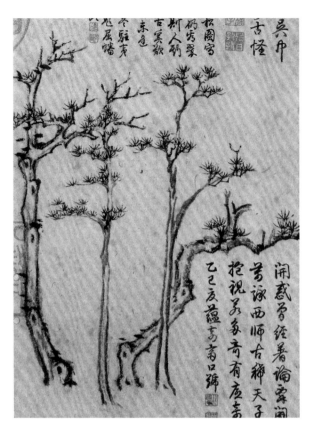

元 倪瓒 画谱图（局部）

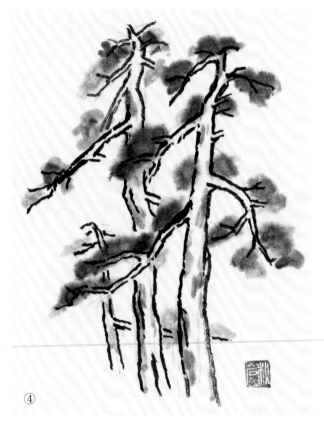

④

步骤四：染。

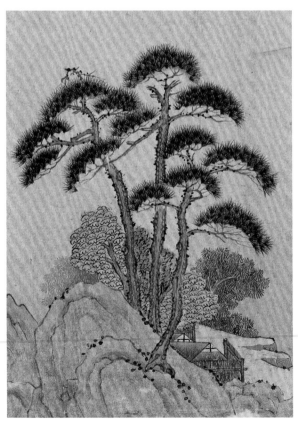

元 钱选 山居图（局部）

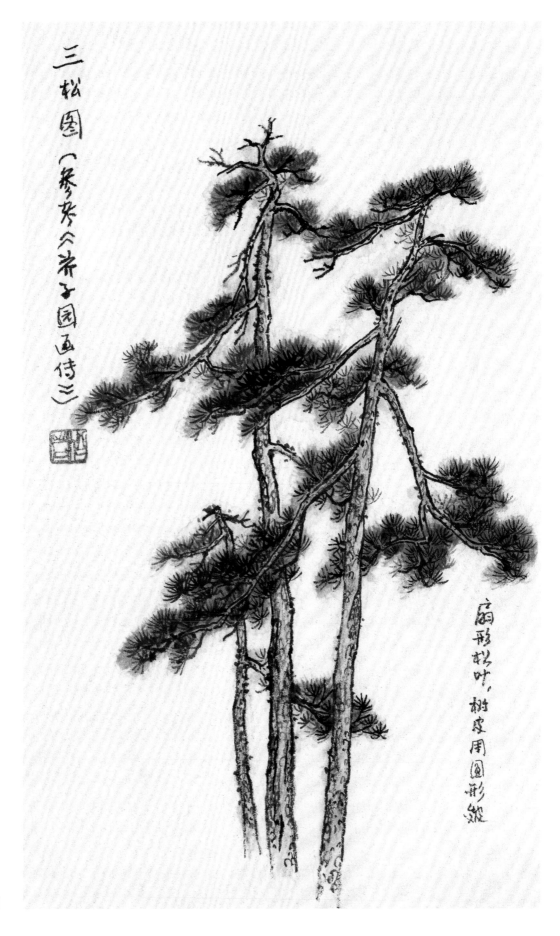

三松图（参考《芥子园画传》）

扇形松叶，树皮用圆形皴

完成图

十八、松树的写生

学国画的第二阶段是写生，写生在中国历代画论中称为"师造化"或"造化为师"。古人所说的造化，即今所说的大自然，也就是万物。说白了就是你学画什么就对着什么去观察、体会，照样子去画。画山水就对真山真水去画，画松树就对照松树去画，这些统称为写生。写生有细绘与粗绘之分，西画的素描就是细致描绘，刻画入微；速写就是描写大的动态。国画中有白描画法，源于古代的"粉本"。指用墨线勾描物象，不设色或略施淡墨、淡色，即轻描淡染。多用于人物、花鸟。山水画的写生，有的用宣纸、笔、墨、色；有的只用浓墨；有的用钢笔、圆珠笔以至铅笔、炭笔等，在白纸上画。一切都根据当时条件，时间有余可以细画，时间紧迫就只能勾出大略，以后再根据记忆加工。

此图是笔者于20世纪末赴北京香山写生，2008年加工完成。画法步骤与前述一致。

①

步骤一：铅笔写生。

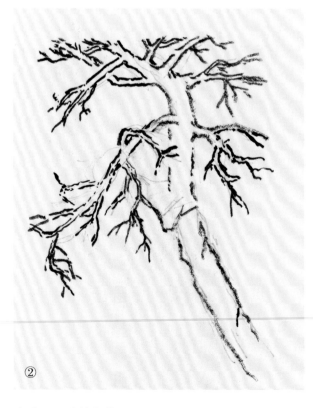

②

步骤二：毛笔勾勒。

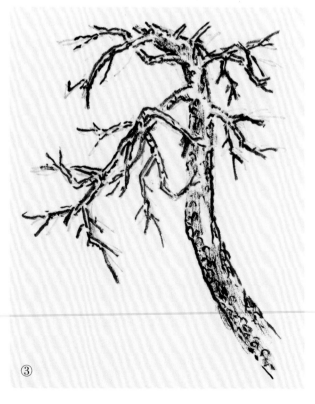

③

步骤三：皴、擦。

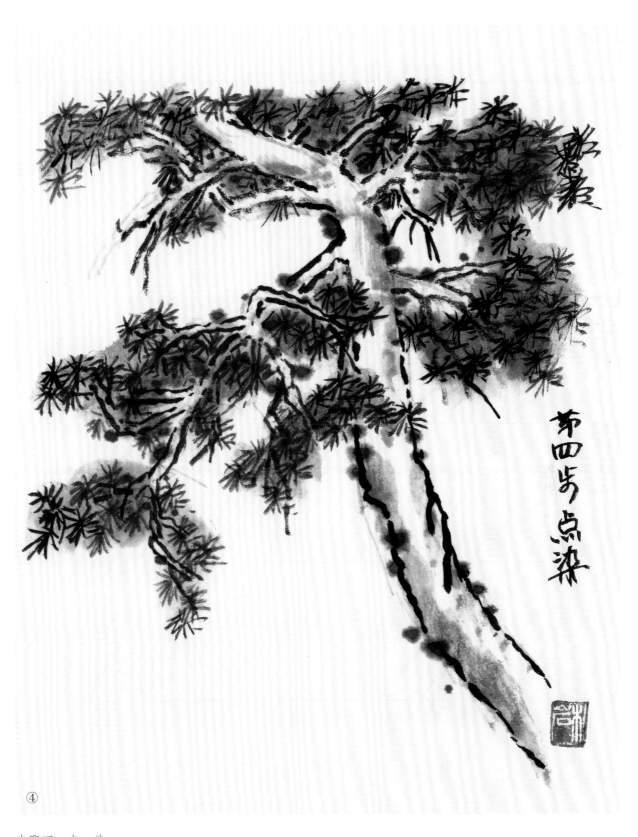

第四步点染

④

步骤四：点、染。

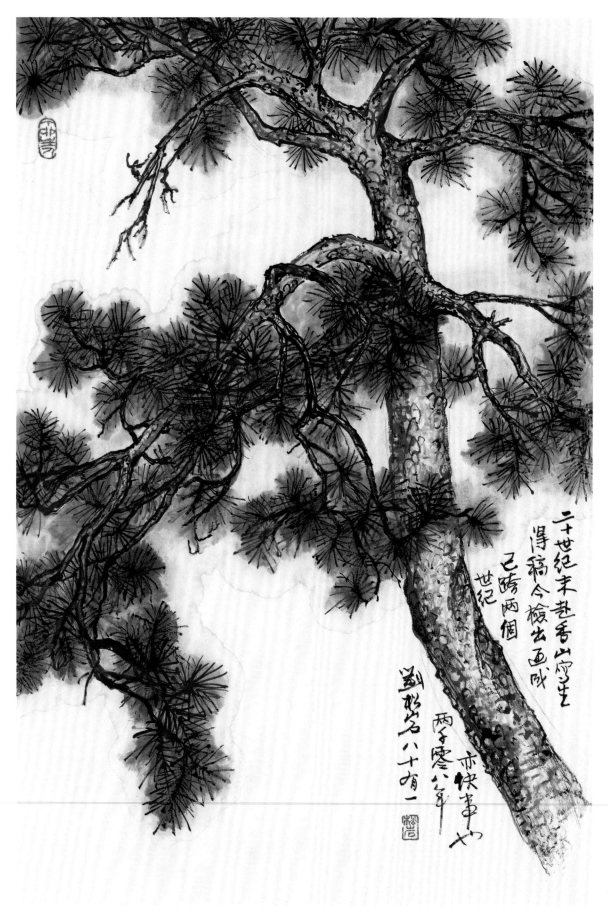

二十世纪末赴香山写生
得稿今检出画成
已跨两个
世纪

刘松岩八十有一
两千零八年
亦快事也

完成图

十九、碧云寺松树写生

北京香山碧云寺松树很多，适合写生的应是姿态美、枝干穿插清楚而不过分复杂纷乱的。画单棵树应四面看，正面不够理想的，就画侧面。个别枝杈不理想则可删掉不画。

此图所选是一棵幼松，其高低适合平视，像人与松当面对话，不仅看得清楚，又无须长时间仰头。

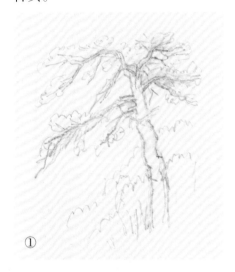

①

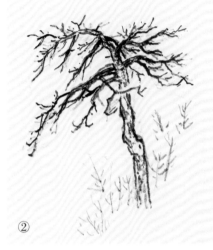

②

步骤一：铅笔稿。先用2B铅笔速写，在白纸上勾画，可以用橡皮擦改（如在宣纸上直接画，应该用木炭条起稿）。速写也应注意构图。

步骤二：勾、皴。用毛笔勾出树干树枝，随后稍加皴笔。像这样的小树，老皮尚未形成，皴明暗即可。

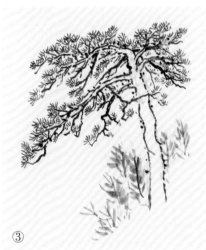

③

步骤三：点叶。松树是针叶，用硬毛笔中锋勾写，注意前后关系。最后稍点几个苔点、松树的果实。除大树局部外，一般就是用苔点点出，不一定要画清楚。

步骤四：染。用淡墨染树叶及后边远处的树丛，树身稍加淡墨。背景暗则树身要亮，树叶多处则加稍浓的墨，既不要淹没松针，又要与远景有所不同。

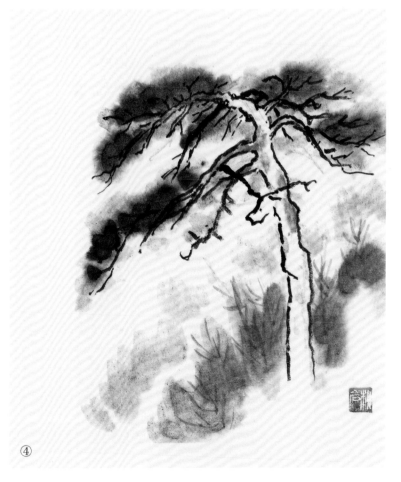

④

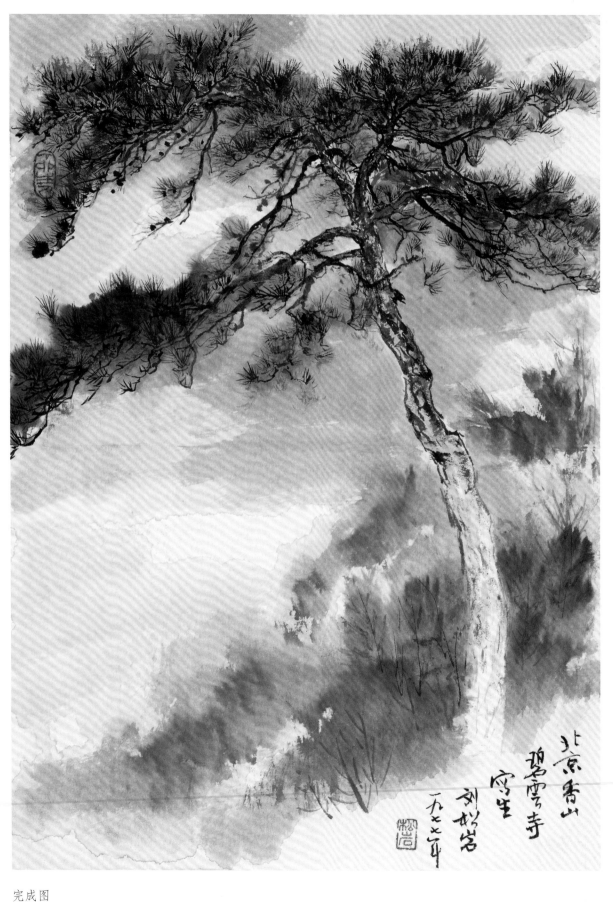

北京香山
碧云寺
写生
刘松岩
一九七二年

完成图

二十、小松树画法

这里讲的小松树分两种，一为近景中的幼松，另外为远景中的大小松树。

写生松树应从小树开始，因为幼树枝叶较少，结构清楚。大树，枝繁叶茂，写生就难多了。山水画近大远小，即便是小树，在画面近景中占的空间也大，而远景中的树则是越远越小。另外，山水画中景物应近实远虚。近树墨浓，笔画较繁；远树墨淡，越远越淡，笔画也越简，只能看到大形甚至一片模糊。

这幅画是写生之作，强调光的成分多一些，松叶光照较亮部分用淡墨，暗的部分墨稍浓；在用色方面吸收了一些水彩画法，没有完全用传统技法。学习国画当然应该以传统画法为主，但也不应完全拒绝外来技法。但孰轻孰重，以什么为主，却是应加以注意的。

铅笔写生是在速写本上完成的，回家之后，用木炭条画到宣纸上，再按步骤画成国画。

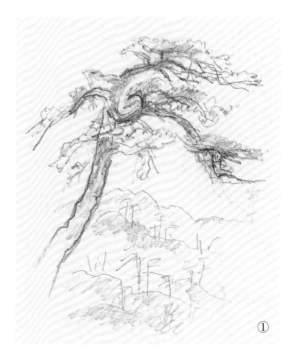

步骤一：铅笔写生。

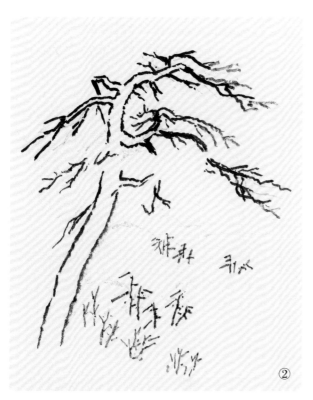

步骤二：勾。

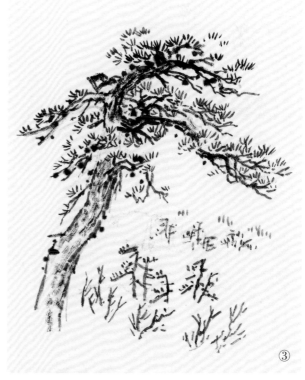

步骤三：皴、擦、点。

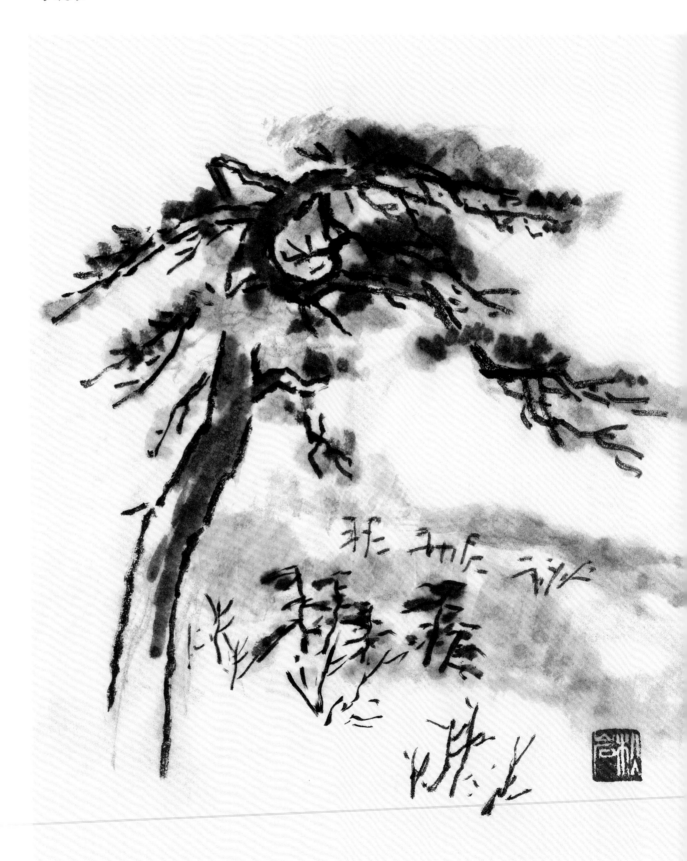

④

步骤四：染。

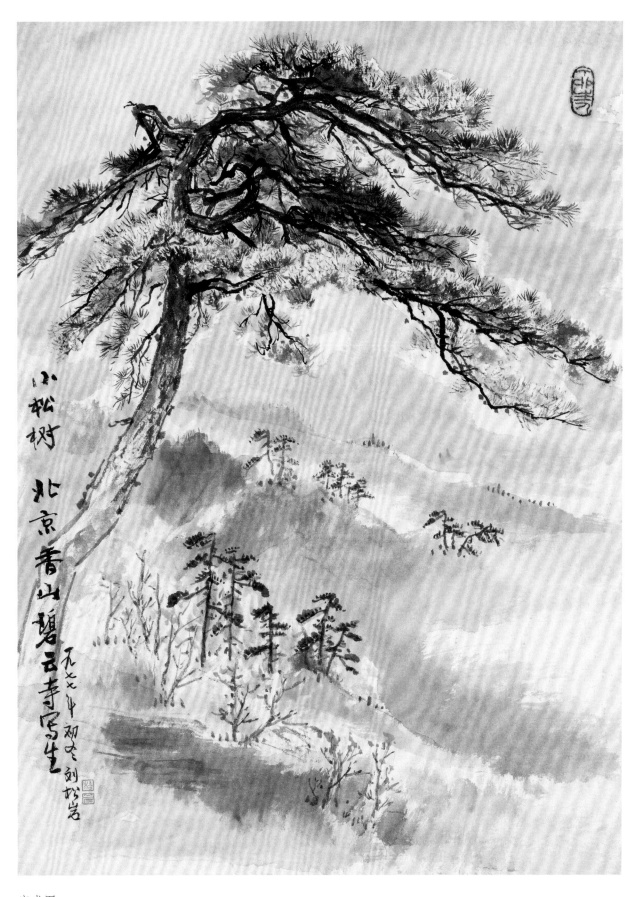

完成图

二十一、静听松风

此图仍是一幅根据写生小稿画的不带根部的松树，表现的是夕阳西下时其独立风中的情景。

构图安排：树身靠右侧，树头向左倾斜。古人早就讲过，选景时要四面看，这面不美就选择另一面。这棵树如果从左面看，低垂的大枝挡住树身，画这一面就会只见叶而不见枝干，就看不出松的强劲身姿。油画、水粉画常见的是叶多于枝干，而国画强调风神骨法，构图取势以枝干为首选，树叶放在次要地位。

染墨及设色注意枝干要亮，同时以松叶和背景的暗相衬托。天空稍加一些暗红色调，表现夕阳已西下，尚留一些余光。

①

步骤一：铅笔写生。

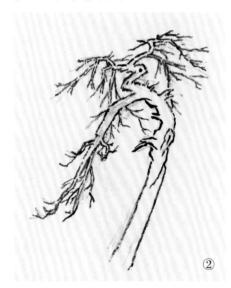

②

步骤二：勾。

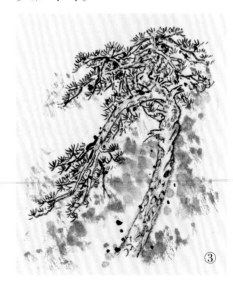

③

步骤三：皴、擦、点。

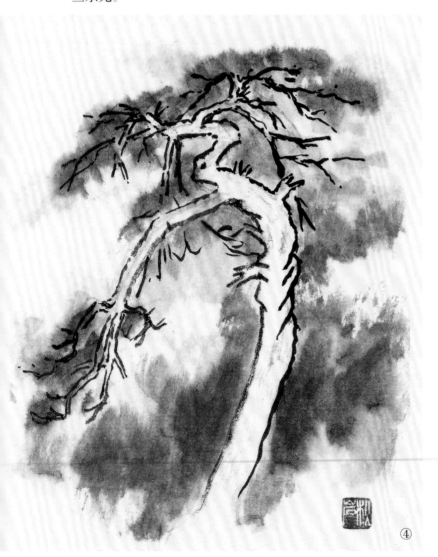

④

步骤四：染。

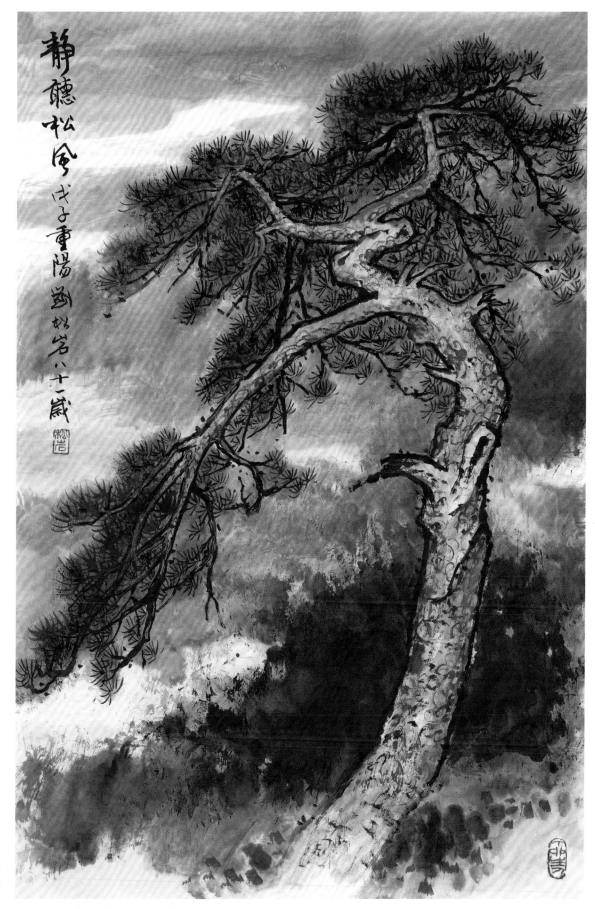

静听松风

戊子重阳 幽松岩八十一岁

完成图

二十二、高松嫩柳及"介"字点杂树荒草组合画法

松树常与其他杂树生长在一起。画多种树时矮者在前，高者在后。当然，在现实生活中，矮树有在后边的。画的时候，后边的矮树可以舍掉不画，以免杂乱。松树一般都高出群树。以此图为例，按现在的画面，歪脖柳在最前，"介"字点杂树居中，高松在后。如果转到后边去取景，高松在前，"介"字点树居中，柳树在后，只突出了松树，其他树就支离零碎了。如果从左边或右边取景，则三棵树成高中低一排，显得平淡。按低中高安排，有错落，构图才能活泼。

设色时，前中后三棵树的叶分三色，即草绿、胭脂、墨青，杂草染淡草绿或淡墨青，树的枝干都是染淡赭石。

柳树、杂树画法请参阅本套丛书的《一学就会——杂树画法》。

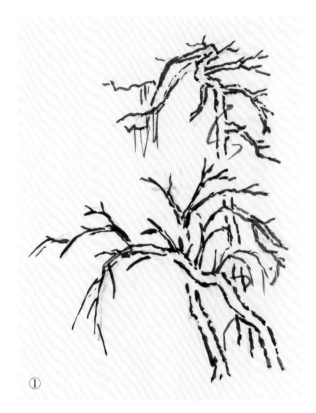

①

步骤一：勾。

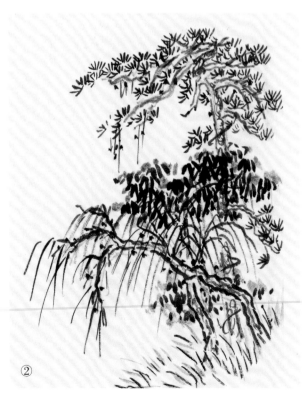

②

步骤二：皴、擦、点。

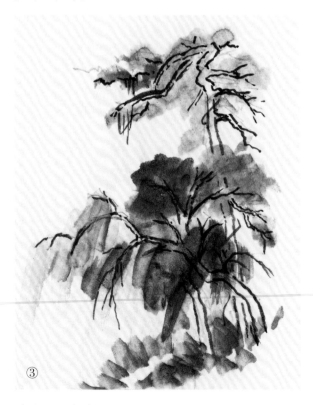

③

步骤三：染墨。

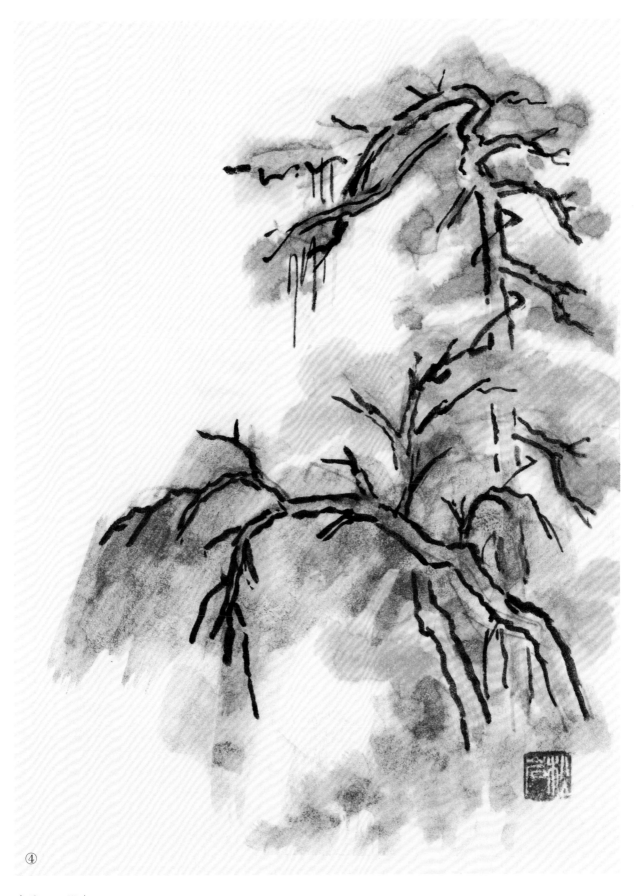

④

步骤四：设色。

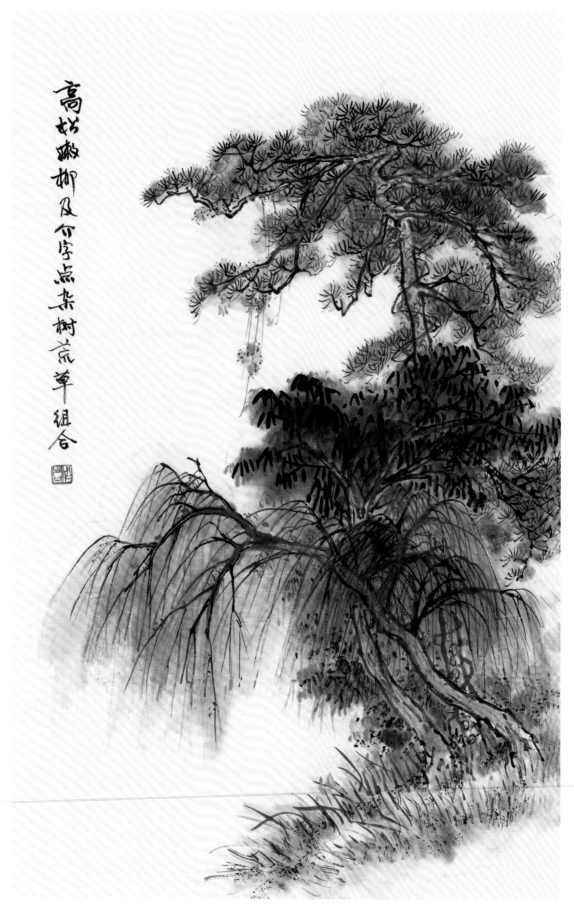

高松嫩柳及个字点杂树荒草组合

二十三、松、柳、夹叶杂树组合画法

　　三棵树在一起时，忌平行，应交叉错落。三棵树如果不是同一种树，要画出特征，要分得清楚。此处松树是针叶，柳树有垂条。另一棵是杂树（即一般的小叶树，外形大致相同），如是独立的一棵或花鸟画中只画一枝，可以交待清楚是榆树还是椿树、槐树等。而在山水画中，往往画得很小，就没有必要细画，一般用圆点、"介"字点、"个"字点来表现。如果为了与其他树区别明显，可用双勾画法。如圆夹叶、"介"字夹叶等。夹叶树设色时先染底色，晾干后，再用不透明的石青、石绿、锌白、朱砂等"填"入。注意"双勾填色"，填色不要压住墨线。叶与叶之间要挤住，可以压盖树枝或其他叶，以表示前枝与后枝，不要画成薄片。

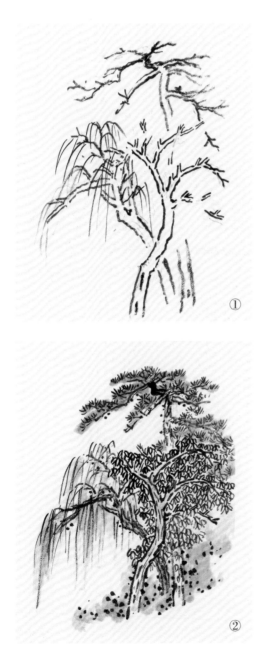

①

②

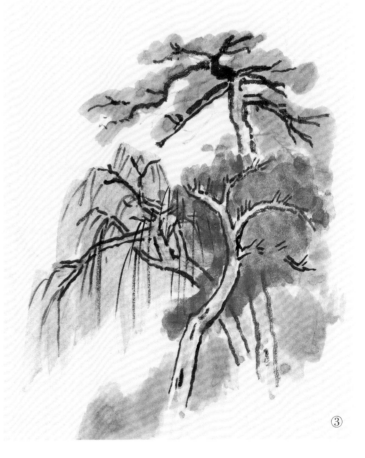

③

步骤一：勾。

步骤二：皴、擦、点、染。

步骤三：设色。

1.染底子
2.勾墨线
3.填白粉色

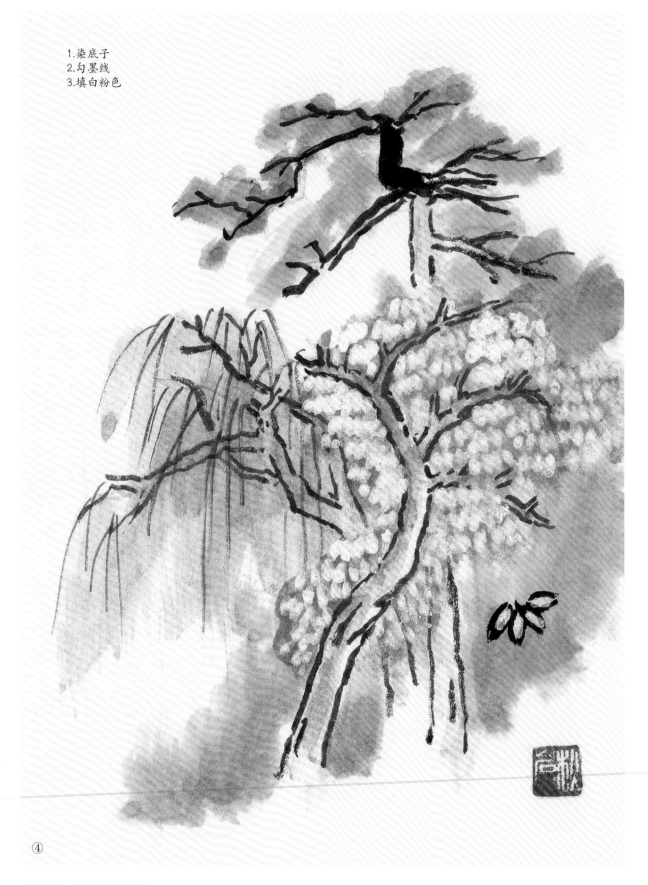

④

步骤四：树叶填白粉色。

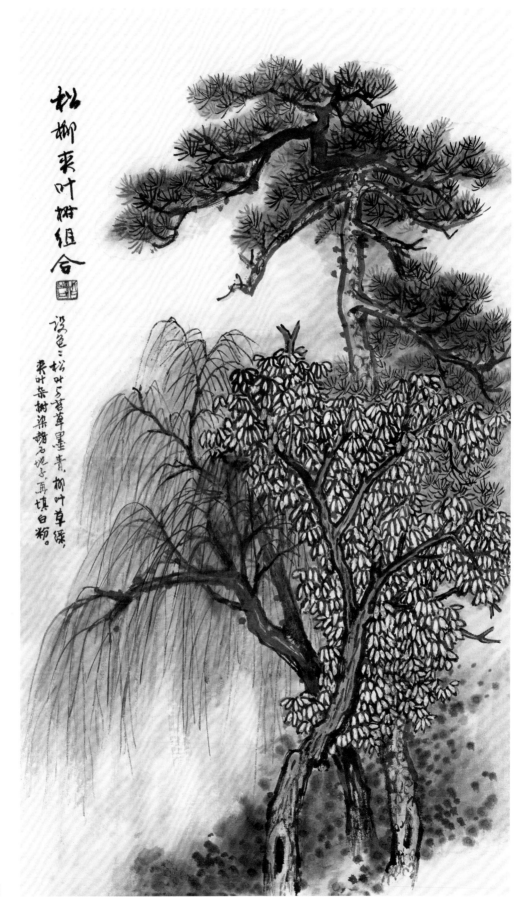

松柳夹叶树组合

设色：松叶与草草墨青，柳叶草绿，夹叶杂树染赭石坡头，再填白粉。

完成图

二十四、松石图画法

　　松与石是最好的搭配，松的凛然不可侵犯，石的坚不可摧，这些性格是人人所应追求的。文人画家更借助画松石来抒发个人情感。因此，松与石都是山水画家最喜爱的题材。诗人也经常歌咏松与石，或表露自己的胸怀，或以松石称颂别人。

　　画松要奇，画石要怪。黄山即因奇松、怪石、云海而享誉天下。古人画松很下功夫，如五代后梁荆浩《笔法记》说："（古松）翔鳞乘空，蟠虬之势，欲附云汉……因惊其异，遍而赏之。明日携笔复就写之，凡数万本，方如其真。"他不但看得多，还对照"写"了几万张。元代赵孟頫《题苍林叠岫图》诗指出"到处云山是我师"。画石是画山的基础，山水画的基础就是树与石。松树在山水画中更排在诸多树种之前。

　　此图岩石用披麻皴法。请参阅本套丛书中的《一学就会——写意山石画法》。

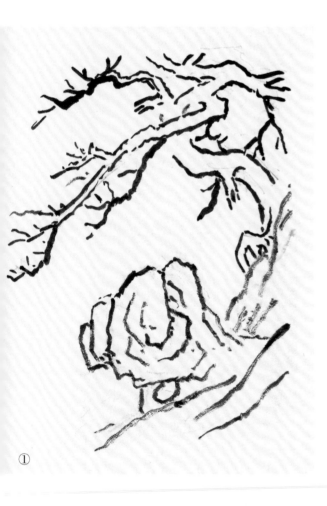

①

步骤一：勾。

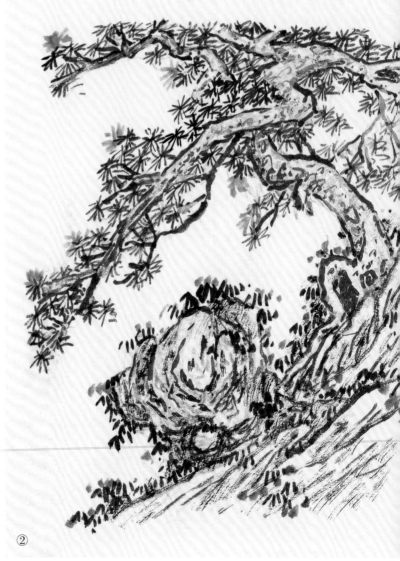

②

步骤二：皴、擦、点。

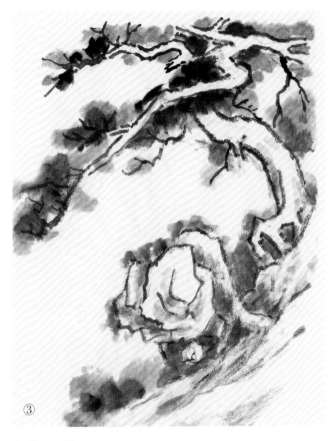

③

步骤三：染。

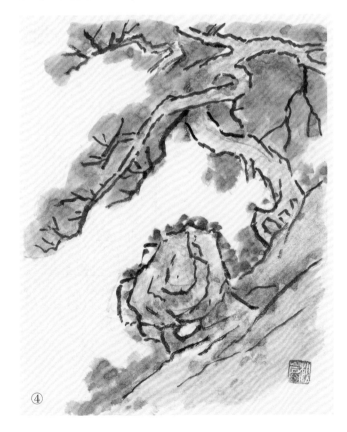

④

步骤四：设色。

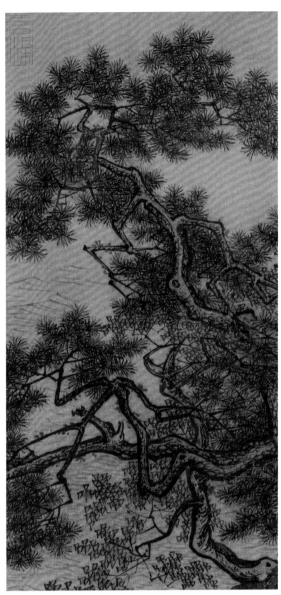

明 唐寅 溪山渔隐图（局部）

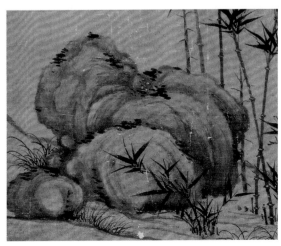

元 顾安 竹石图（局部）

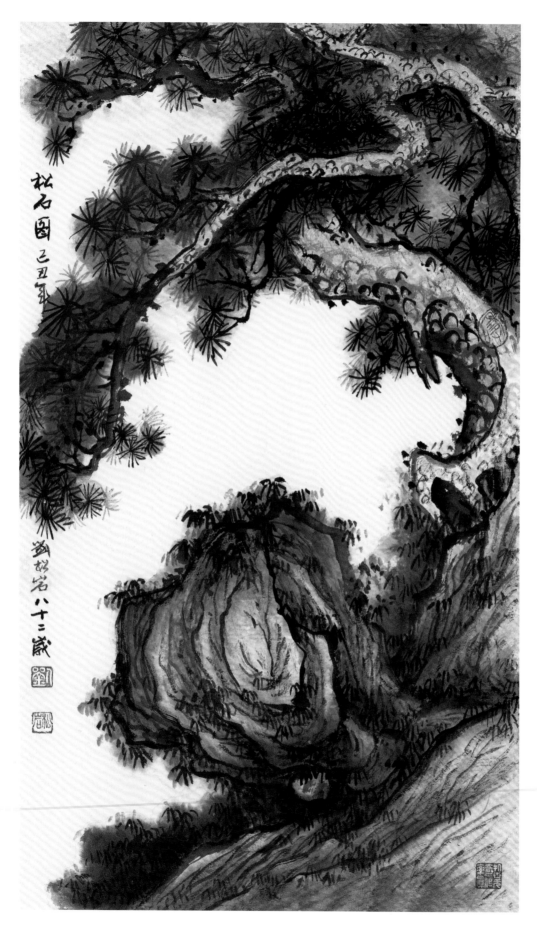

二十五、排针叶松树及"介"字点、散笔点杂树、坡石组合画法

松树有很多种，叶的形状也有所不同，如马尾松，枝叶状如马尾。有的形状是画家因手法不同，画风不同，而遗貌取神创造出来的。如轮形、扇形等。这幅画中的树叶是排形的针叶。画时用硬毫笔，蘸墨后，在调墨盘上将笔捺平，如刷子状。也可以用笔尖一笔一笔地画。

此图三棵树，前为"介"字点杂树，中为高松，后为散点杂树。采用散点画法，硬毫笔蘸墨后在调墨盘中中锋直戳，将笔毫戳开，在废纸上试戳后再用。

坡石用斧劈皴画法。

设色：树的枝干用赭石色；前边介字点杂树叶用草绿色，松叶及坡石用墨青色；后边戳笔散点，红叶树染胭脂色。

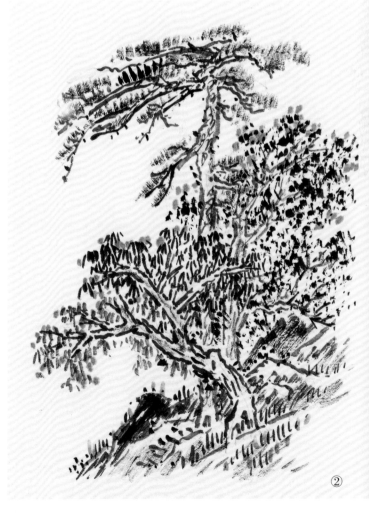

步骤一：勾。　　　　　　　　　　　　　步骤二：皴、擦、点。

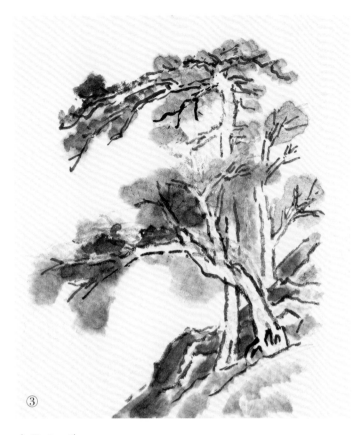

③

步骤三：染。

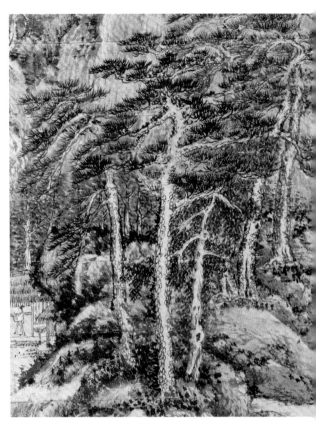

元 王蒙 夏日山居图（局部）

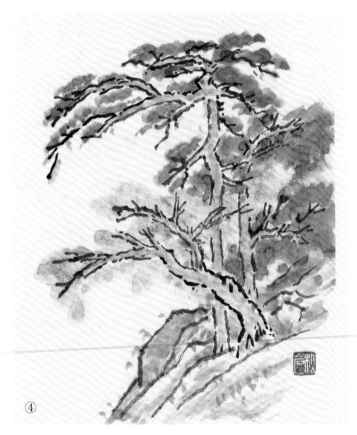

④

步骤四：设色。

元 沈周 庐山高图（局部）

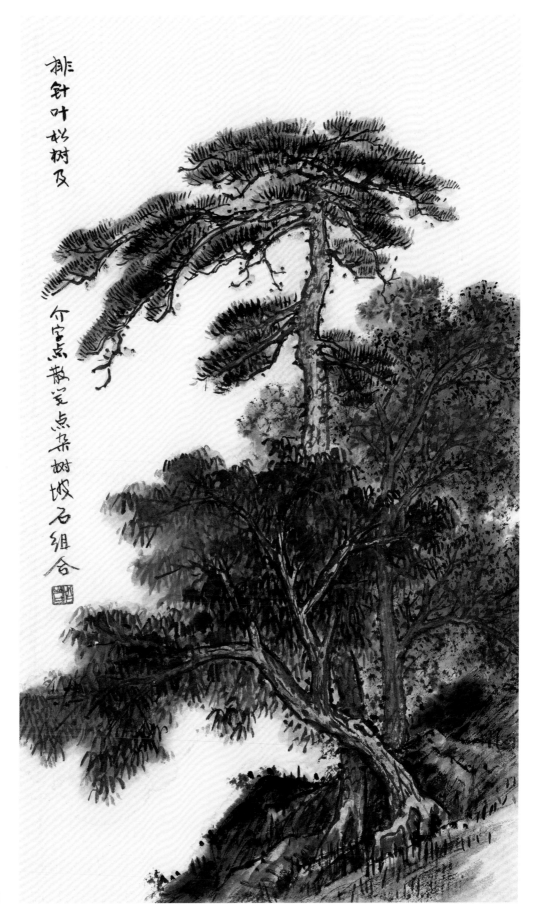

排针叶松树及

介字点散笔点杂树坡石组合

完成图

二十六、松柳双株、岩石、苔草画法

松树与柳树都是特征鲜明的树种，松树高大挺拔，柳树婀娜多姿，画时要表现出不同的风姿特点。

这幅画中的岩石用斧劈皴法。

山石的设色，先用赭石染底色。如果一幅画用浅绛设色（淡彩），山石用赭石染亮部，墨青染暗部。而青绿设色（重彩）就是在淡彩基础上加石绿（石绿分头绿、二绿、三绿等数种，头绿最深，石的亮部最好用三绿。国画颜色每盒12色的只有一种石绿，可以买单支零售的）。苔草用"介"字点，用墨青染色。

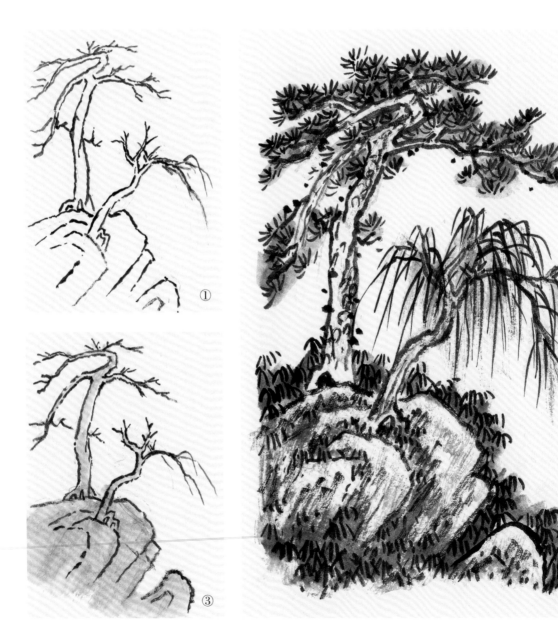

步骤一：勾。　　　　　　　　步骤二：皴、擦、点、染。　　　　　　　步骤三：染赭石。

明 蓝瑛 仿古山水册（局部）

元 王蒙 夏山高隐图（局部）

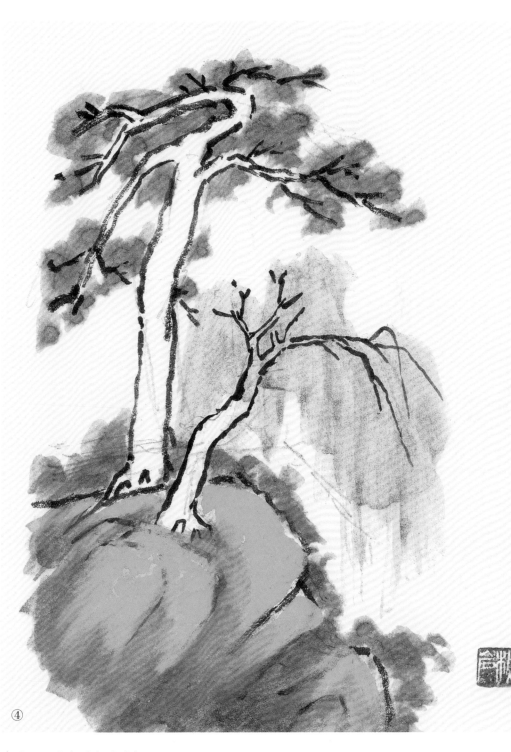

④

步骤四：设色（加重彩）。

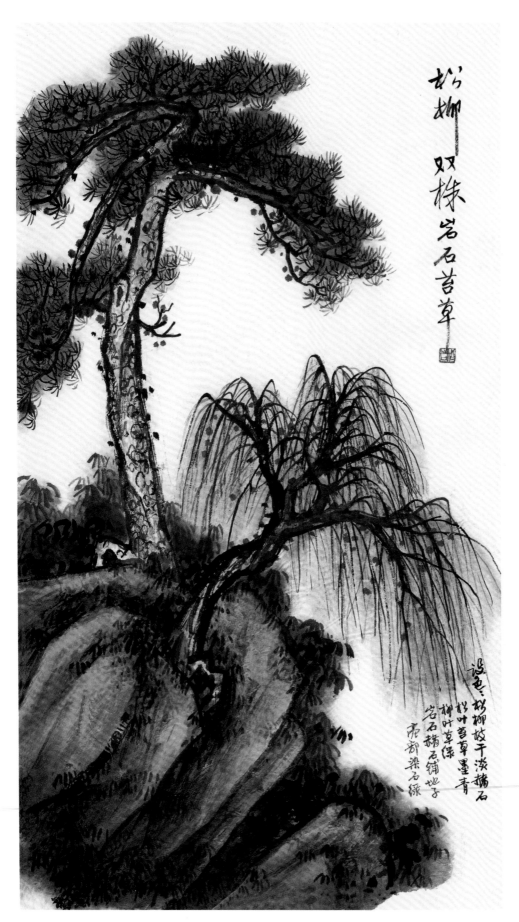

松柳 双株岩石苔草

设色：松柳故干淡赭石
松叶苦草草墨青
柳叶草绿
岩石赭石铺地子
虎前染石绿

完成图

二十七、松、柳、点叶、夹叶四株相交及坡石组合画法

四棵树在一起，应分清前后关系，高低配合，色彩要清楚。

树根在最下的是最前边的树，树根较高的是后边的树，画枝干穿插时勿使后树枝杈伸向前边。

最下边坡石用简笔大斧劈皴法。

此图设色请看完成图文字。

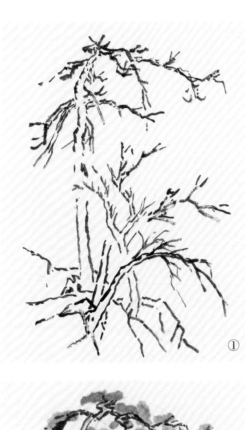

①

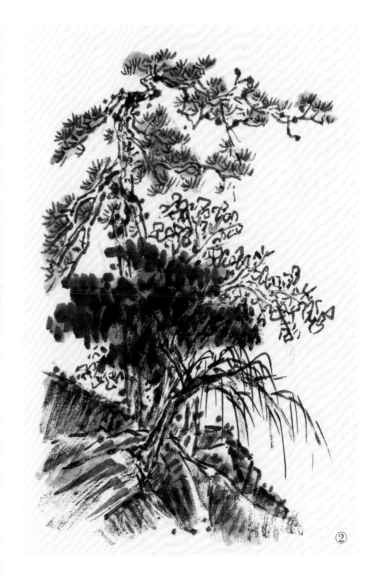

②

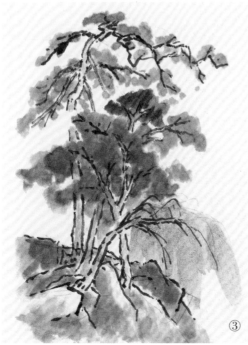

③

步骤一：勾。

步骤二：皴、擦、点、染。

步骤三：染淡彩。

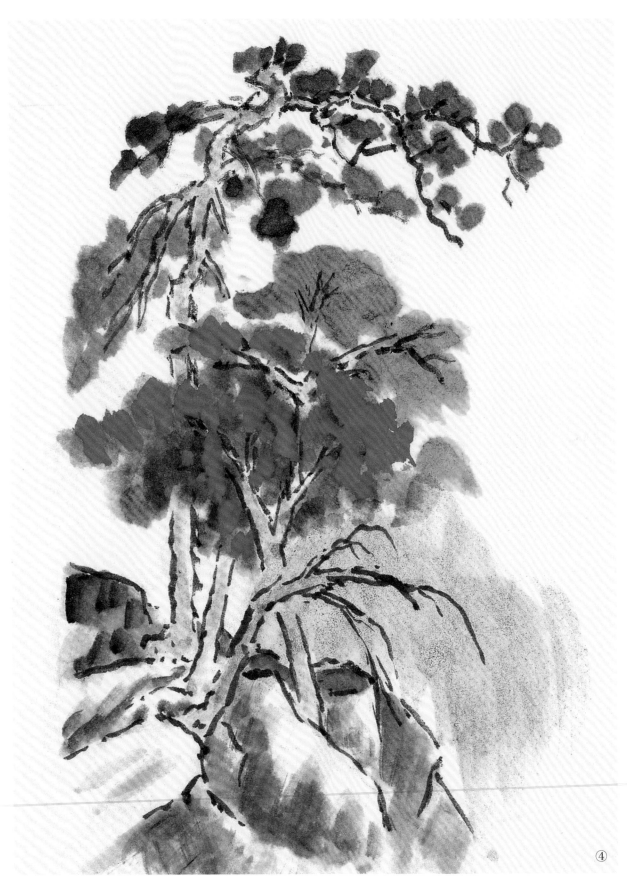

④

步骤四：加重彩。

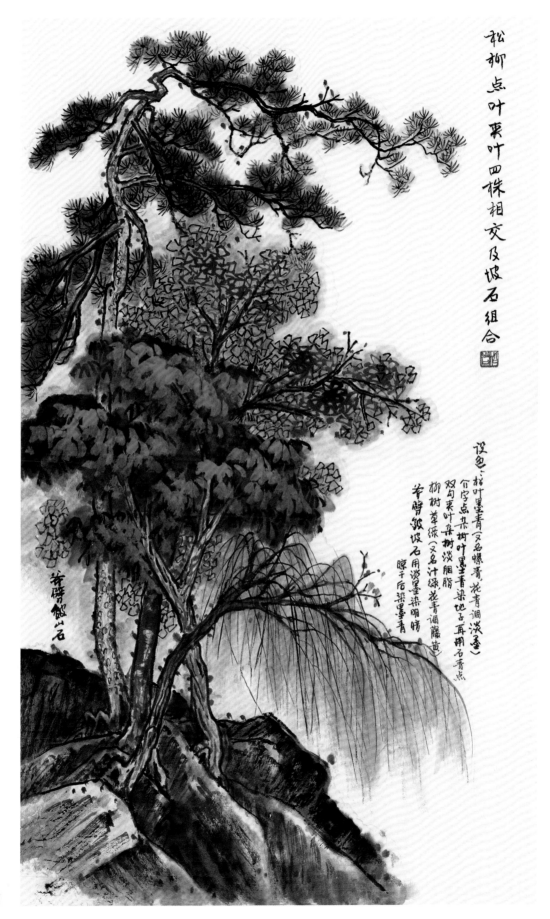

松柳点叶夹叶四株相交及坡石组合

设色：松叶墨青(又名螺青、花青调淡墨)
介字点夹树叶墨生青染地子再用石青点
双勾夹叶朵树淡胭脂
柳树草绿(又名汁绿花青调藤黄)
苔臂皴坡石用淡墨染明晴
晾干后染墨青

完成图

二十八、团扇松树画法

画松树叶，都是针形，但从松树的组成形式来看，最多的是扇形和车轮形。扇形松多见于元人和清人笔下，轮形松多见于宋人和明人笔下。

明末董其昌将历代山水画家分为"南宗""北宗"，南宗多为"文人画家"，北宗多为画院画家或职业画家。文人画家多作扇形松，专业画家多作轮形松。

右图为轮形针叶松，画在圆形轮廓中。宋人很多小品多画在纨扇（丝织品做成的团扇）上，有单面的，也有双面的，可一面书，一面画。

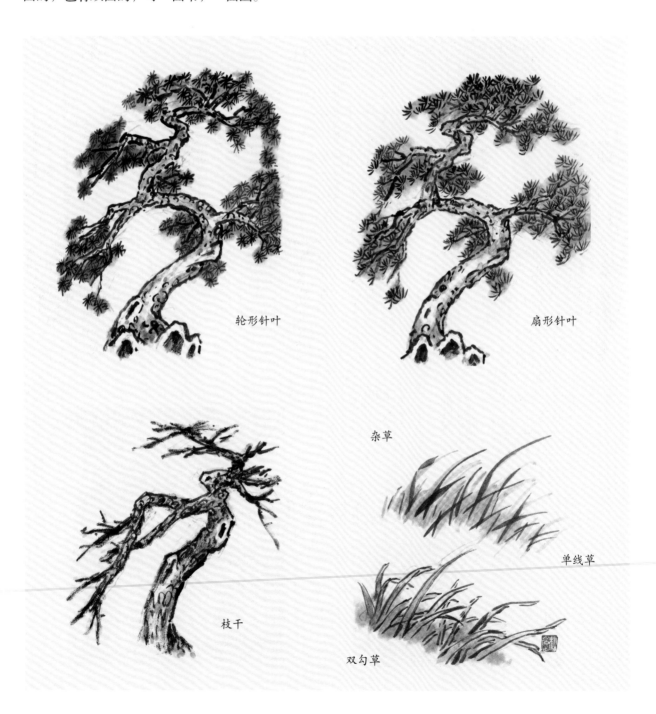

轮形针叶

扇形针叶

杂草

单线草

枝干

双勾草

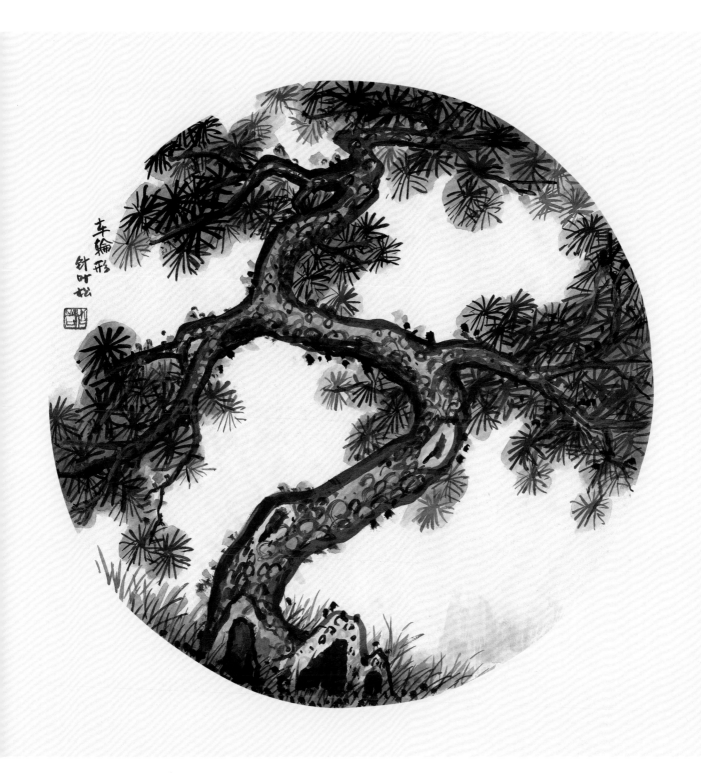

为适应团扇形状，构图应与圆形适应。宋人在团扇上画山水多偏在一侧或一角，别有风味。

二十九、范画

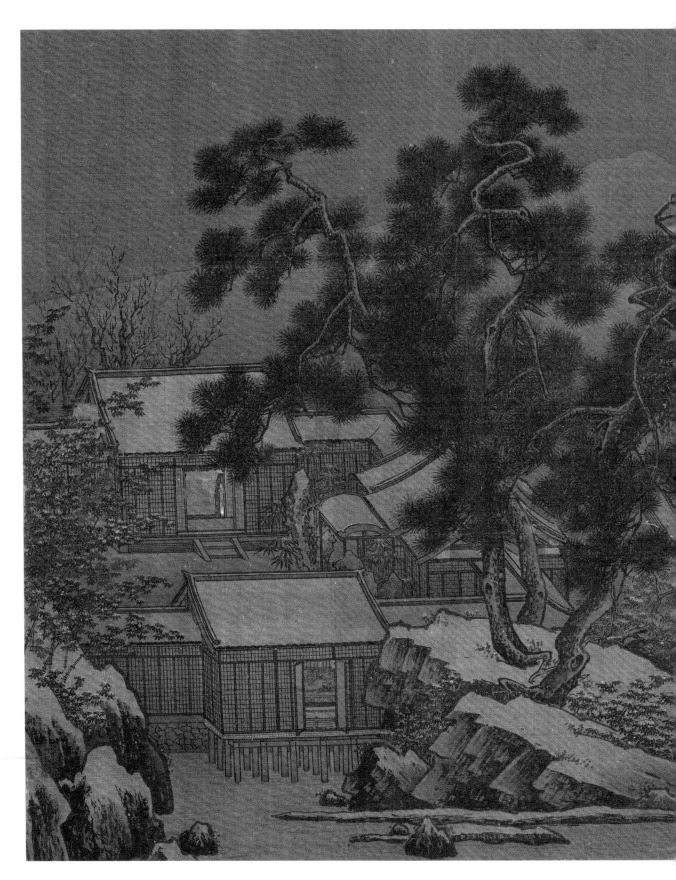

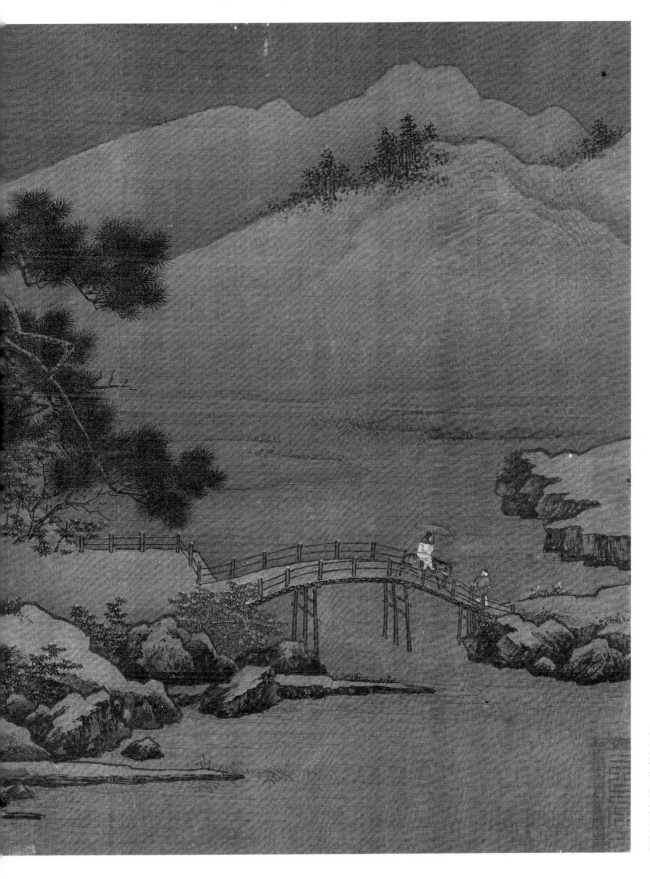

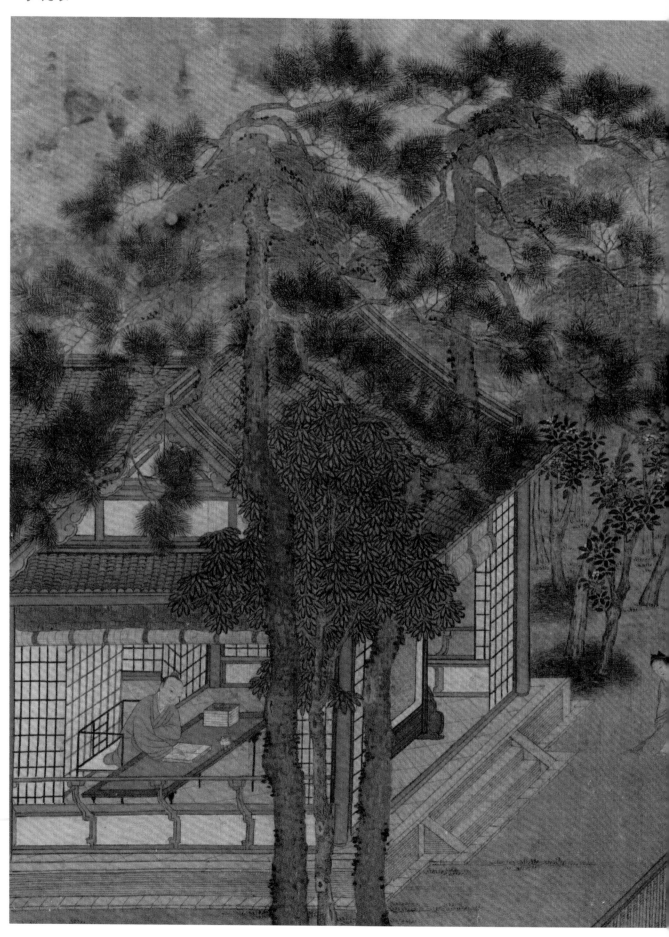

宋 刘松年 山馆读书图

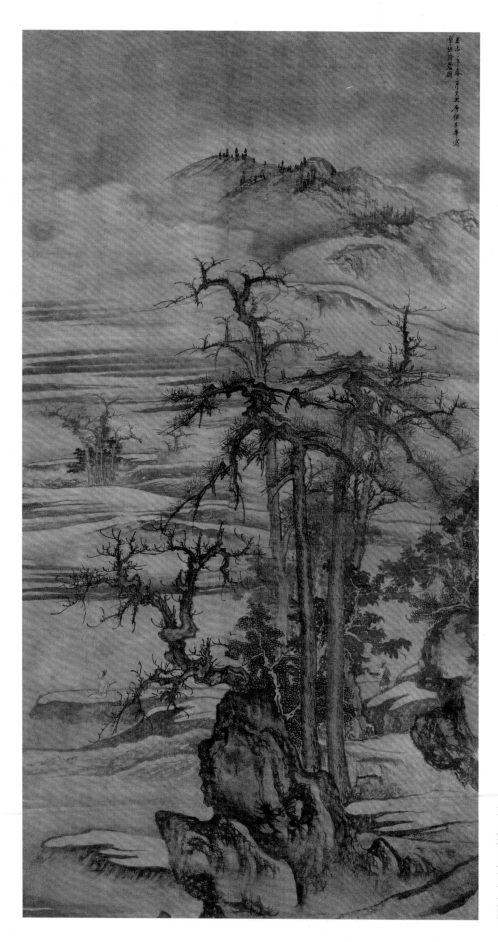

元 唐棣 摩诘诗意图

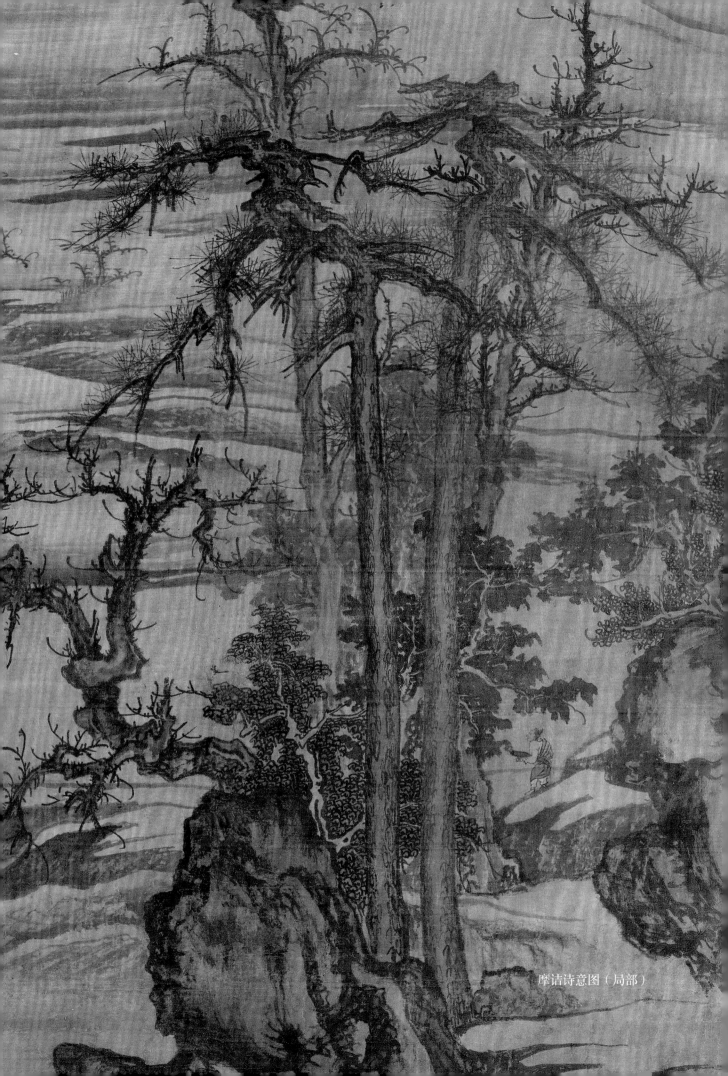

摩诘诗意图（局部）

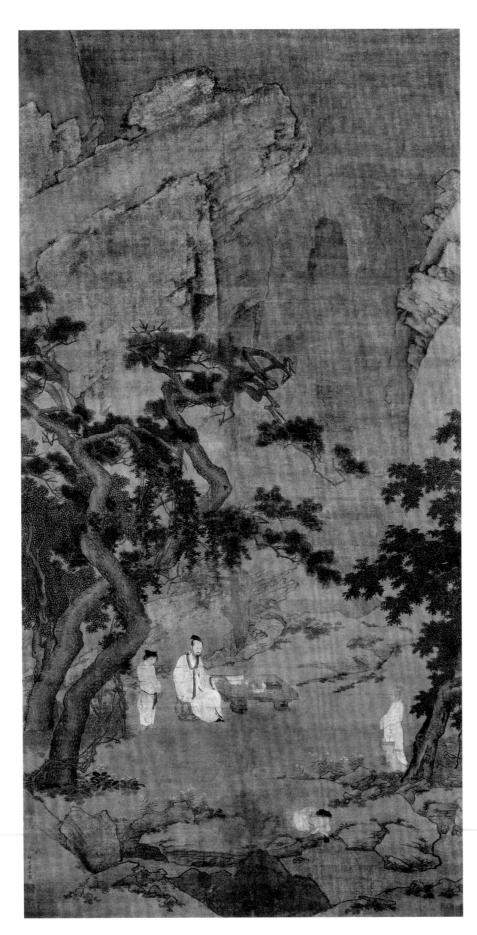

明　仇英　右军书扇图

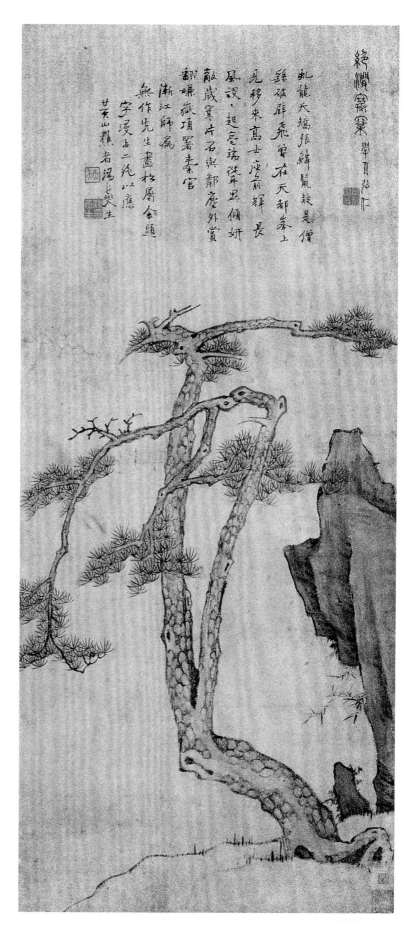

清 渐江 绝涧寒窠

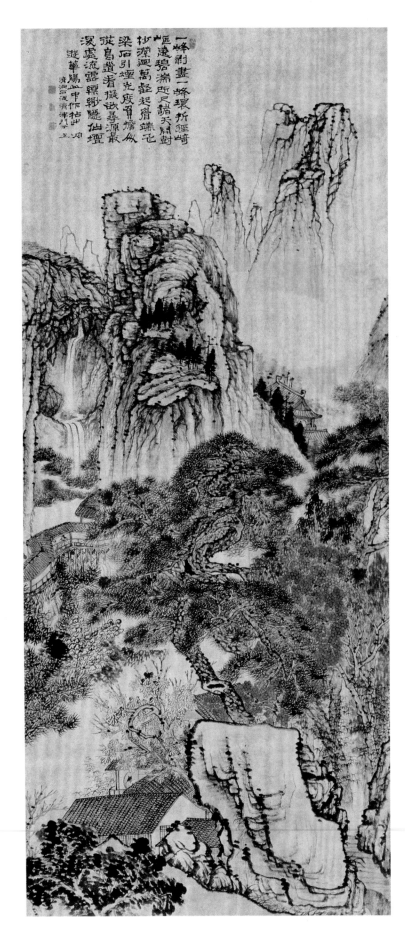

清 石涛 游华阳山图

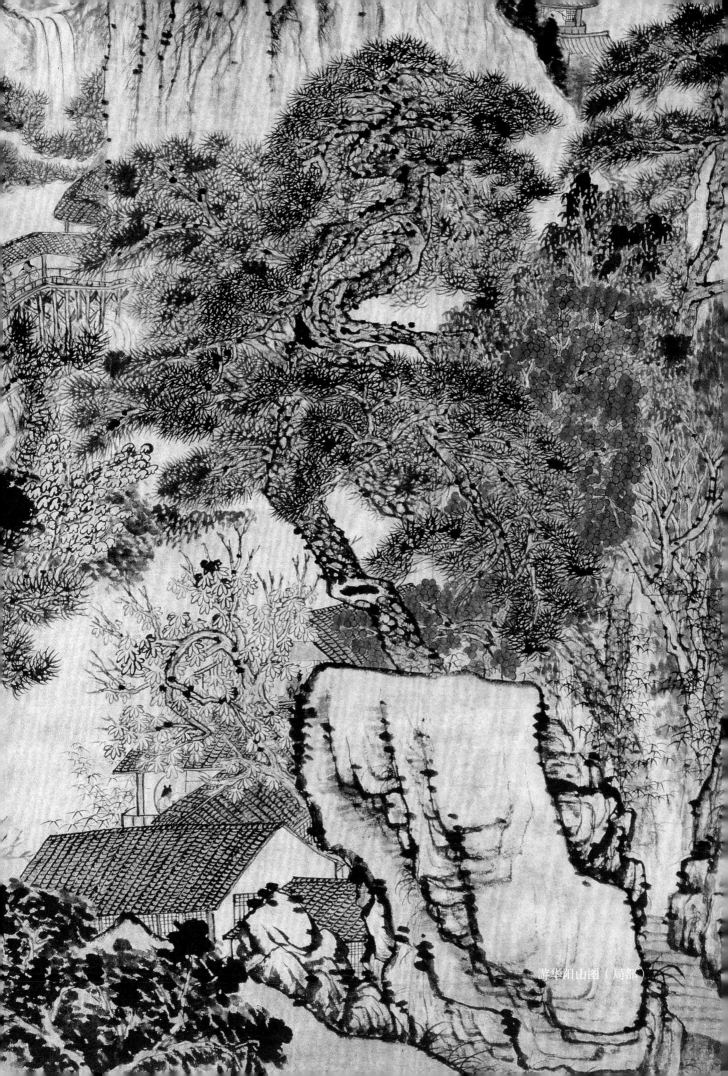

游华阳山图（局部）

中国历代咏松诗摘抄

修条拂层汉，密叶障天浔。
凌风知劲节，负雪见贞心。
　　——南朝·范云《咏寒松诗》

有风传雅韵，无雪试幽姿。
　　——唐·李商隐《高松》

为爱松声听不足，每逢松树遂忘还。
　　——唐·皎然《戏题松树》

郁郁高岩表，森森幽涧隈。
鹤栖君子树，风拂大夫枝。
百尺条阴合，千年盖影披。
岁寒终不改，劲节幸君知。
　　——唐·李峤《松》

地耸苍龙势抱云，天教青共众材分。
孤标百尺雪中见，长啸一声风里闻。
桃李傍他真是佞，藤萝攀尔亦非群。
平生相爱应相识，谁道修篁胜此君。
　　——唐·李山甫《松》

天下几人画古松，毕宏已老韦偃少。
绝笔长风起纤末，满堂动色嗟神妙。
　　——唐·杜甫《戏为韦偃双松图歌》

水墨乍成岩下树，摧残半隐洞中云。
猷公曾住天台寺，阴雨猿声何处闻。
　　——唐·刘商《与湛上人院画松》

咫尺云山便出尘，我生长日自因循。
凭君画取江南胜，留向东斋伴老身。
　　——唐·张祜《招徐宗偃画松石》

霜骨云根惨淡愁，宿烟封著未全收。
将归与说文通后，写得松江岸上秋。
　　——唐·陆龟蒙《松石晓景图》

松间石上定僧寒，半夜栖溪水声急。
　　——唐·陆龟蒙《寄题天台国清寺齐梁体》

阴郊一夜雪，榆柳皆枯折。
回首望君家，翠盖满琼花。
　　——唐·卢纶《孤松吟酬浑赞善》

霜寒枝更劲，崖峭揽怀中。
天地囤真气，不摇杨柳风。
　　——唐·杜荀鹤

石罅引根非土力，冒寒犹助岳莲光。
绿槐生在膏腴地，何得无心拒雪霜。
　　——唐·张蠙《华山孤松》

松风吹茵露，翠湿香袅袅。

——宋·苏轼《赠杜介》

微吟海月生岩桂，长笑天风起涧松。

——宋·何孙《桐柏观》

偃蹇松枝隔烟雨，知侬定是岁寒材。
百年根节要老硬，将恐崩崖倒石来。

——宋·黄庭坚《题仁上座画松》

群阴雕品物，松柏尚桓桓。
老去惟心在，相依到岁寒。

——宋·黄庭坚《岁寒知松柏》

得地久蟠踞，参天多晦冥。
月通深夜白，雪压岁寒青。

——宋·释道章《偃松》

雪里云山玉作屏，松风入耳细泠泠。
朝来醉著江亭酒，却被髯龙唤得醒。

——宋·赵文《江路闻松风》

树欹枝坏道，草卧压颓墙。
独酌无人共，松风荐一觞。

——金·赵秉文《松下独酌》

谡谡松下风，悠悠尘外心。
以我清净耳，听此太古音。
逍遥万物表，不受世故侵。
何年从此老，辟谷隐云林。

——元·赵孟𫖯《题洞阳徐真人万壑松风图》

虬枝铁干撑青空，飞泉绝壁鸣玎琮。
幽人洗耳坐其下，风来谡谡如笙镛。

——元·吴镇《松壑单条》

偃蹇支离不耐秋，摇风洒雨几时休。
转身便是青山顶，又有悬崖在上头。

——元·吴镇《悬崖松图》

一年一年复一年，根盘节错锁疏烟。
不知天意留何用，虎爪龙鳞老更坚。

——清·李方膺《题墨松图》

瘦石寒梅共结邻，亭亭不改四时春。
须知傲雪凌霜质，不是繁华队里身。

——清·陆惠心《咏松》

图书在版编目（CIP）数据

一学就会 . 写意松树画法 / 刘松岩主编 . -- 武汉：湖北美术出版社，2021.1
（中国画技法入门）
ISBN 978-7-5712-0436-5

Ⅰ . ①一… Ⅱ . ①刘… Ⅲ . ①松属－国画技法 Ⅳ . ① J212

中国版本图书馆 CIP 数据核字 (2020) 第 155374 号

责任编辑 － 范哲宁
版式设计 － 左岸工作室
技术编辑 － 李国新

出版发行　长江出版传媒　湖北美术出版社
地　　址　武汉市洪山区雄楚大街 268 号 B 座
电　　话　(027)87679525（发行）
　　　　　(027)87679537（编辑）
传　　真　(027)87679523
邮政编码　430070
印　　刷　武汉市金港彩印有限公司
开　　本　889mm×1194mm　1/16
印　　张　5
版　　次　2021 年 1 月第 1 版　　2021 年 1 月第 1 次印刷

定　　价　35.00 元